故宮沒說的事

李宗焜

陳慧如——

著

<div align="center">

目錄

</div>

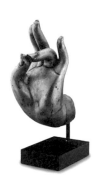

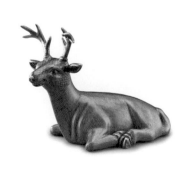

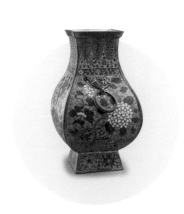

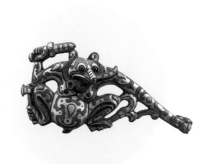

推薦序

千年之下，偶然相逢

在收藏界，慧如是一個相當奇特的人。她不算體量龐大的收藏家，卻是一個極為投入、認真的人。

她的收藏領域並不特別寬，卻又窄得恰到好處。不是包山包海的，什麼都要；卻是在某種共同的質性底下，細緻的擴充，緊密的結合。而且每一個收藏品，都有獨特的故事。我有時受邀看她的藏品，精彩當然不在話下。然而，聽她娓娓道來收藏的故事，往往更引人入勝。慧如現身說法，而文物安靜的為她做見證。

我見過她的收藏以掐絲琺瑯為多，最近又有幸看到一些錯金銀。這類品項在過去的收藏裡面不算主流，因而被忽略，實際上它的精彩和重要性應該引起更大的注意。以往關於文物的收藏，尤其是青銅器，大家關注的焦點都在文字，一直到現在也沒太大改變。文字的多少、內容的長短，往往影響文物的價值和價錢甚巨。但不管文字的多少、有無，傳統熟悉的品類，受到的關注就比較多。而像掐絲琺瑯、錯金銀這一類沒有文字的東西，以前中國的收藏家不重視，反而是西方人更能純粹欣賞它的美而加以收藏，因此在國外的蘊藏比中國還多。近年在「盛世中國」的經濟帶動下，涉入收藏的人口大量增加，收藏品類也大大的擴展，尤其是很多過去不受重視的小品項，可以發揮的空間更大，往往附庸蔚為大國，支撐起繁花似錦的收藏世界。

慧如的收藏經驗，似乎也循著這樣的軌跡。因為她比別人更早地關注到不受重視的處女地，反而開發出更好的成果。這算是她的幸運，但幸運不是偶然的，是經過努力探索獲得的補償。她對每一件文物，都是深情的付出。

收藏的心態各不一樣，有的為投資，有的為保值。而慧如對待文物，更重要的是研究和欣賞。因為欣賞而做了深入的研究，又因為研究而更加懂得欣賞；欣賞和研究相為表裡、相互為用，這正是慧如收藏的最佳寫照。我親眼目睹她在收藏過程中所費的心力，也分享了她因收藏所獲得的快樂。

在談慧如收藏的同時，不能不談一下她的先生宋律師。雖然慧如常常調侃宋律師不懂，實際上，那是一種頭腦冷靜的律師性格，跟慧如的偏向感性，正好形成完美的互補。宋律師總是理性的支持慧如的收藏事業，默默作成功背後的那個人。

在慧如的書即將出版之際，我有幸先睹為快的看了書稿，從中獲益良多。從書裡面可以看出，慧如跟這些文物的情感交融。對她而言，這些藏品就像是她的家人、朋友，在互相欣賞、互相瞭解。千年之下，偶然相逢，成為知己。

2020年元旦於北京大學未名湖畔

推
薦
序

優雅深入收藏，守護時光

　　藝術，是生命的凝練、文化的聚焦、智識的昇華。創作者對世界的種種想望，透過作品，有時大膽直白，有些纏綿婉約，更多的時候，會將文學修辭的語法：頂真、象徵、飛白、示現、層遞、鑲嵌、錯綜、倒裝……等等，轉化成眼耳鼻舌身意的六蘊感受，讓世人意會領略藝術家、匠師或職人在創作當下祕而不宣的心境。

　　因此，無論是出土或傳世的器皿、書冊、金石、繪畫、雕塑等等，即使是相同的物件，都承載獨一無二的的故事，只待有心人、有情人、或有緣人一探究竟。

　　或許，有些人偏好能深談哲思的藝術形式：肉身解放之於米開朗基羅（Michel-angelo Buonarroti）、將大自然的壯碩崇高轉化成主觀情感的卡斯巴・大衛・腓烈德利赫（Caspar David Friedrich）、以及把浩瀚宇宙的神性景仰譜成音符的布魯克納（Anton Bruckner）……都是以藝術表現去探討生命的觀照。但除此之外，以材質原料「低限」的特性為礎，進而推展至極致的工藝風格，能忠實反映生活樣貌的器物，無論是視為精品的典藏，或是反覆琢磨使用的日常，也是許多人的心頭愛。我個人對器物的鍾情，並不亞於對Fine Art的喜愛，無論是充滿寫意情趣的陶瓷器、雍容自得的小木工、貴氣又浪漫的錯金銀小品，哪件不是帶有情緒與主張？哪件不是懷抱著想像與執著？

　　不同於僅供觀賞與沉思的繪畫或雕刻，器皿又多一分生活況味。就柴米油鹽都使用得到的陶器，一方面負有烹煮與裝盛的基本機能，另一方面又以「民藝」或「官窯」的身份位階作足表情，為餐桌或儀式增添必要的戲劇性，從而打造出或愜意輕鬆，或威嚴莊重的舞台氛圍。

當然，從天天都使用的器具，到進入廟堂典藏的精工，是需要廣徵博引的閱讀，與鉅細靡遺的觀看。一般民眾能力有限，競逐購藏需要量力而為，就經濟觀點來看，到美術館、博物院走走，是最實惠的精神投資，藉由文化性的時空走讀，順勢遁入美的感動。每當我有機會，也喜歡到故宮逛逛，欣賞昔日養在深宮人未識的精緻物件：掐絲琺瑯鳧式爐、雕竹根馬上封猴、金嵌松石珊瑚壇城、松花石蟠螭硯、玻璃內繪行旅圖鼻煙壺……每件都能讓我們思緒擺盪，情懷沉浮，透過器物的觀看與思考，也令我們對生活，有更感性的吟詠。

慧如是我所認識，最感性的收藏家之一。經年累月所鍛鍊的鑑賞力與知識力，讓她對「美」與「真」的體悟更加出類拔萃，有別於投資的保值或營利，慧如在字裡行間，更展現出溫和蘊藉的人文情懷，收藏家以自己的方式，守護時光的荏苒推移，也讓讀者更深入器物收藏的世界。

再一次，就讓《故宮沒說的事》引領我們，靜靜沉醉在古玩典藏的優雅之中。

玲瓏古典文心，女性收藏家

我與慧如姐的相識源自一場有趣的意外，像一枚書籤，夾在了記憶裡。

彼時，我正在為自己的新書物色與之般配的裝幀設計，」捧起我的書的感覺，應似賞一幅張萱的仕女圖，臨一帖衛夫人的簪花小楷，亦或是吟一段李清照的如夢令……」，出版社聽得一頭霧水，好心建議道「郭小姐，您不如去誠品書店找找靈感，給些具體的樣本吧」。

翻開《美麗的凝視——收藏的理性與感性》一書的剎那，以上無法言述的情緒悄然具象了起來。從胭脂紅、淡黃、湖藍、月白的配色，到雲龍紋、如意紋、纏枝蓮花紋的紋飾，更不必說那一件件承載著作者眼光之獨到、知識之豐富的道光佛盃、白釉膽瓶、瓜稜壺和葫蘆尊……，皆分毫不差地踩在了我的審美節奏上。巧的是，書的序是中央研究院的甲骨文專家李宗焜教授寫的，某日餐敍時提起作者陳慧如，蒙前輩樂於引薦，遂成就了一對「以書會友」的閨蜜，細想或是有緣。

慧如姐是令人豔慕的，完美到挑不出一絲瑕疵。早年父母的栽培，在紐約讀書時的購藏經驗，淡然收斂的心性，全力以赴的執著，由內而外對於美的追求態度，外加老公從精神到財力的無限度支持，造就了她的藝術涵養與好品味。若是上帝問我願與誰交換人生，目之所及，必是慧如姐無疑了。

然，她對文物的熱情，全無嘩眾取寵之勢，是那種談起喜歡的物件，眼睛裡會閃爍出小星星的純粹。過去往返於上海與台北兩地的我，但凡回台總不忘去慧如姐家中小聚。坐在和煦的暖陽裡，對著她親手栽種的空中小花園，享用著精緻的點

心和我愛喝的紅棗茶。女孩子之間審美與收藏的小話題，有了一杯一壺一碟的配角的陪襯，這揉合了英式優雅及中式古典的下午茶，真是喝一次就會上癮。

慧如姐總是鼓勵我要多多積累對美感的認知，日子久了，見我有慧根，她會適時地取出珍藏的掐絲琺瑯美物與我共賞，雖是幾件，確是次次不同，又次次恰是我心儀的；間或，她也會教我何謂銅器的金屬表面處理，教我琢磨清乾隆時期特有的粉紅色琺瑯料之微妙，談起中國人自商朝時期對各類銅合金的掌握，神態盡是無比的驕傲，真誠、耐心、又娓娓道來。

曾在世界華人收藏家大會的採訪經驗，令我成為許多同齡人眼中的幸運兒，拜訪藏家無數，其中更不乏華人地區最具權威的收藏家團體香港「敏求精舍」與台灣「清翫雅集」的前輩們。不得不說，慧如姐仍是最特別的。以朋友的視角，她是一位在現實生活中有些腼腆，有些怕生，刻意保持低調的柔弱女生；以媒體人的視角，她的眼界、慧心、豐富的鑑賞知識、玲瓏的中國古典文心，又迫使她肩負著一份為女性收藏家發聲的使命感。「我們女生對古物的鑑賞力是一流的」。赴英讀書期間，她寄給我的短信，讀來執念又可愛，雖與我所思相符，又忍不住為之莞爾。

萬綠叢中有慧如姐的出現，好似開出一朵幽雅的白蘭花，淡淡的香氣彌漫開來，未來可期。

2020.3.2　寫於倫敦大學亞非學院（SOAS）

英國蘭卡斯特大學（Lancaster University）管理學碩士，曾擔任世界華人收藏家大會組委會（隸屬於上海市委宣傳部）特約撰稿人。著有《欣於所遇:走進博物館級的私人收藏》，於2017年由上海文匯出版社出版。現就讀於倫敦大學亞非學院，研修中國藝術史。

作者序

美事一樁，古玩藏研

謝稚柳一生過眼真假文物無數，他曾總結道——

對一件古人作品的真偽，如果採取嚴的態度，說它是假貨，是偽作，那是很容易的事，要看真，要肯定它，是很費功夫的。

特別是有爭議的作品，更不能輕率地把它否定，打入冷宮。有時不妨多看幾遍，多想一想，

有的畫我是看了思索了若干年才決定的。有些畫這一代人決定不了，讓後來人再看。

對文物就像面對生命一樣，要持慎重的態度。

收藏是一種樂趣，樂趣來自於對藏品歷史、工藝和美感的思索，及更深層次地感受到文物魅惑人心的力量。如果只在乎投資價值很容易患得患失，偏離做學問的本質。收藏，每個人都有因緣故事，也有個人的經驗偏執，但是對文物的定論，要有段主觀變客觀的過程，在文物的面前，自認專家這責任太沈重，不過都是學習中的筆記本罷了。這本書記錄的是我尋尋覓覓文物鑑賞的過程，不是結論。

古物的流散是中國人心中永遠的痛，一大段的空白，等著我們去彌補。比起許多專業學者的研究，這本書當然不如遠甚，但我試着努力去拼湊中國支離破碎的那段收藏空白，寫下一些心得。雖然「文章千古事」，但我不怕錯誤，就算錯誤，也是給予後人留下批判的底稿，斷了線的風箏只會越飛越遠。

　　我試著以不同的角度去呈現古董收藏的面貌，敘述我收藏這些古董的心事，以及抒發它們所帶來的思古情懷。也試著闡述中國古物另一角度的美好，有別於西方審美的感觀，強調東方特有的委婉含蓄、精巧細緻的美感。希望能承繼中國歷代文人收藏的傳統，串連歷史中的點滴，視收藏為生活態度，為古董堂奧開啟一扇平易近人的門扉。

　　中國是一個世界級的文化，歷史悠久，幅員遼闊。在很多文物裡都可以看到與其他古文化的融合與交流，這應該是世界各大博物館喜歡中國文物的原因之一。臨近的日本，大大小小的中國博物館不計其數，他們常年舉辦各類主題的文物特展，民間藏品即精且廣，假日常常見他們攜老扶幼地參觀博物館，為文化薪傳扎根。反觀台灣，故宮展覽數年如一日，民間展覽活動更是付之闕如，學者專家們閉關自守，我們引以為傲的中華文化在台灣，現在剩下什麼？

　　文末要特別感謝我的先生，在收藏掐絲琺瑯的過程中，除了精神上的支持，更於百忙之中翻譯《Chinese Cloisonné：Pierre Uldry Collection》（Helmut Brinker & Albert Lutz,1989）一書供我參酌。更感謝一路支持我的良師益友，不斷給我知識上的指正和為人處世上的明燈。更謙虛、更客觀、更心懷感恩、更善意地對人對事，感謝李宗焜博士、舒姐姐、吳秀玲博士……及收藏前輩們的教導，優秀的人品是做學問的基礎，也是努力不懈的正面能量。

2020年於玉壺軒

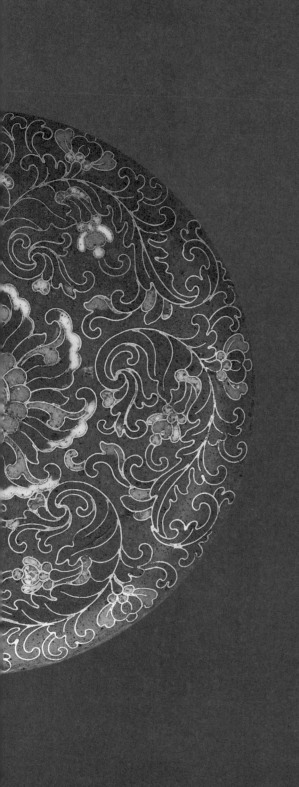

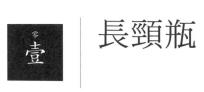

長頸瓶

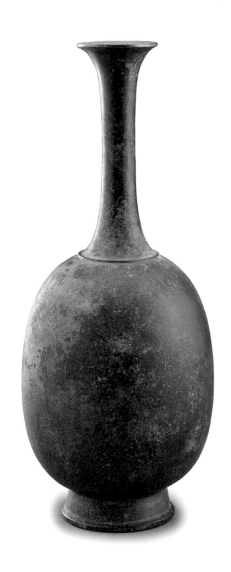

　　什麼是「經典」?「經典」就是增一分太肥,減一分太瘦,「經典」就是沒有進化的空間,不需要加法也不需要減法的勻脂抹粉。

　　中研院歷史文物陳列館的龍山文化區,就在入口的第一個展櫃,有三個黑陶「馬克杯」,二十一世紀的我們用來喝水的馬克杯,圓筒狀側邊加個半圓條把手,這簡簡單單的器型,四千多年前就已經存在,至今一點都沒有改變。看到馬克杯佇立在展櫃中,想著他們產生的年代,這時心中清明,何謂「經典」就再也明白不過了。

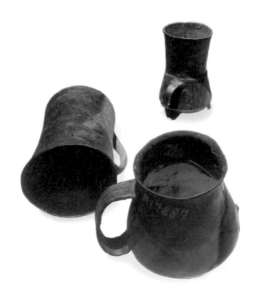

　　清朝流行長頸瓶，圓圓鼓鼓的球體，上接一條細細長長的管子，插朵單枝花卉就讓滿室生輝，不似西洋品味，各式花樣各來個幾朵，須插得滿滿一大盆才能盡興。長頸瓶是對單枝花卉的恩寵，黑、藍、紅、白，各色長頸瓶，隨意欽點，單刀直入地加上一朵牡丹、蓮花或者菊花，斗室裡文人的內心戲，朝來詩意晚來禪風。

　　長頸瓶始見於漢朝，《西清古鑑》卷十八載有各式長頸瓶，西亞地區一直到十六世紀的金銀器都還慣用這個器型。今日大量生產的工業用瓷，這個長脖子，因為折損率太高已失去蹤影；且隨著西式和日式插花的盛行，單只花樣的孤芳流派徹底式微。長頸瓶從漢朝到清朝歷二千年的經典，還存在中國文人的心中。經典，傳統中國的經典；Classic is classical。

收藏筆記

　　長頸瓶見於《西清古鑑》卷十八所載〈漢素瓶六〉。日本美秀美術館研究亦稱此器型為「王子型」，盛行於南北朝至唐朝。

說法印
——十八世紀鎏金佛手

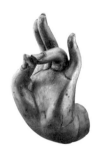

　　西方人從清朝末年開始大量購買中國佛像。許多大型的佛像，被肢解成三部分，頭、身體和手。這或許是為了運輸方便，又或許本是見不得光的竊取勾當。不過最令人不解的是分開買賣，喜歡頭的買頭，喜歡手的買手，就是少有頭、身體和手一起買，尤以佛首最為搶手。二、三十年前，台灣還接獲大量的模製佛首訂單。西方人把佛首擺設在哪呢？通常是花園，美侖美奐的花園固然與美化室內同等重要，但這份生活品味卻沒有東方人對佛像的那份虔敬內涵。

　　二十世紀初到文化大革命是中國佛像的另一場浩劫，盜賣也罷，棄毀也罷，全部都被掃地出國。這些被肢解的佛像，下場好些的，被當成藝術品珍藏，命運悖舛的，就放在戶外任憑風吹日曬。石製的佛像尚有翻身的可能，幸運地被古董商慧眼收購。銅製佛像的下場，可就悲劇了，很可能淪為破銅爛鐵稱斤論兩。

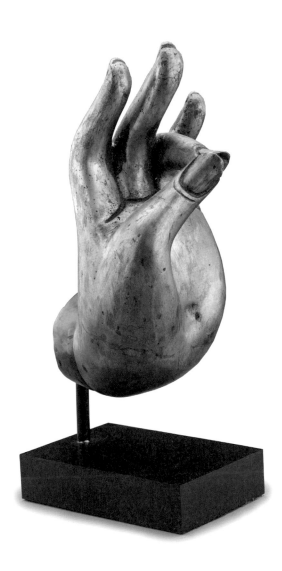

　　全世界各大博物館都藏有大量的中國佛像，雖然有些殘缺甚或四肢不全，看著看著也會被佛像的沈靜和慈悲感動。這些中國文化遺產，是先民生活中行善修德的情感所寄，在館內供世人瞻仰，也算是很好的歸宿，結了善緣。

　　曾經在拍賣會看過幾次撼人心弦的佛像，偶有據為己有的心思，但是一想到置於何處就作罷，總覺得他們應該奉於廟堂供人膜拜，最起碼也須迎至佛堂早晚三柱清香。我既沒有拜佛的誠心，也不敢褻瀆地將佛像封藏於家櫃，納為藝術品私藏，所以不論多麼心喜都止於欣賞讚嘆。

　　對佛像的莊敬終究是念念不忘，如果能擁有一個小小的佛陀意象，那該多好。將之置於香席，除可靜謐思維，也可摒除塵世的雜念。那麼佛手就最適合不過了，相較於佛身、佛首的直觀，佛手較不具像，大可朝夕相處了無壓力。抱著隨緣的心態，希望能遇到早期流落歐美的那些文化聖物。這些年來倒是見過幾次泰國的鐵鑄佛手，卻起不了共鳴，前年紐約朋友捎來一封簡訊，有件十八世紀鎏金佛手，既然機不可失，也就動起收藏的心念。

　　佛手的來歷怎麼都無處追尋了，接近真人一倍半的比例，那麼本
尊應該有三米五高，也算是尊大佛。佛像教化人心，是傳播善念的媒
介，毀損佛陀須要何等的心志？無畏還是無知？沒有信仰的社會，人
們在浩瀚的時空裡如何安身立命？

　　圓鼓鼓的塑形，指尖的弧度似蓮花瓣微微翹起，佛陀所結五
印，說法印結著融和柔軟的曲線，是佛陀本然的慈悲法性。看著圓
滿的手勢，宇宙間無明的力量清楚且強大，信仰是思辨哲學，也是
精神生活中的藝術。

收藏筆記 ｜ 說法印以姆指與食指（或中指、無名指）相捻，其他手指自然舒
展，象徵佛陀說法。

銅人舞俑

收藏文物是否要追隨市場潮流？

青銅器極少呈現人物，以動物形象較多，相反地陶瓷人的塑像則較多。十五年前在美國古董店見過幾個青銅人物造像，應該只是殘件，卻要價頗高。近年因為青銅出土文物買賣禁令，再加上仿品如過江之鯽，市場上除了幾個登記有案的大價青銅器轉來轉去，已沉寂好長一段時間。

因為沉寂，所以追捧的人少，研究的人也少，青銅小件和出土量大的漢朝青銅器，價格就像溜滑梯似的，溜了下來。銅人舞俑就在這樣的市場狀況下，置於古董店的角落好幾年，對我這個向來不以市場為導向的古董愛好者而言，簡直機不可失。請教古董商她的用途，法國人果然是個浪漫民族，給我一個敘述性的答案，她是個漂亮快樂地跳著舞的女孩，年代是中國漢朝。

本想乾脆地打包帶走，但是以我現在收藏銅的資歷，如果收到一個假貨，失財事小，面子事大，我老臉往哪裡擺！慎重地仔細地看著銅鏽，想當年我會用指甲在底部鏽處摳一摳，破壞文物後再用鼻子聞一聞，現在只須多看幾眼就八九不離十。接著看工藝，塊範法（又稱範鑄法）所鑄，臉部有些走位，像戴上面具，這種情形在其他銅俑常見，腰部繫帶鑄滿清晰的雷紋，唯一可挑剔的是手的細節，處理得不夠精細。銅質呈灰白色，俑身中空，留有黃土，黃土邊側有些石灰質，再加上銅鏽顏色較乾燥勻稱，或為北方山西附近出土。頭部有一方孔，似為另一插件的底座，交領、直裾袍，袍擺的幅度生動，身段比例顯得氣韻靈俏，好鮮活的舞俑。

舞俑是何用途，應該是燈具，頭座燈盤已失。博物館的銅俑幾乎都是燈具，印象最深刻的是美秀博物館的胖俑持燈侍女，扎著雙邊麻花辮子，模樣逗笑，撇著小嘴，哭喪著蒙古大臉，應該是做錯事被罰高舉燈盤，心中十足委屈。

　　人類因為火的使用而向文明邁開了第一步，中國人說薪火傳承，守住火的根苗至為重要，應該就是燈具以人俑為創作題材的源頭，長信宮燈如此，山東出土的人形銅燈亦是如此。《爾雅·釋器》「瓦豆謂之登」，燈是由食器中的豆演變而來。青銅燈具的發展在漢朝到達高峰，有著複雜的結構和設計，不僅有吊燈，還有導煙管的巧思，更有分鑄組合的大型燈具，可謂功參造化，天工之巧。

　　舞俑或為頭頂、手扶燈盤的隨身燈具，只為主人守護著一方之光。漢朝青銅器不是現行市場的主流，就因為這樣才讓我能不慌不急地仔細推敲和擁有賞玩。

收藏筆記　法國私人藏家，一九七〇年購於香港。歐、美收藏家對文物不管任何品項，一般都會進行或多或少的清理。此類皮殼歐美稱之為湖水鏽，呈現盈盈的湖水藍，非常特別。

浮華世界，天下太平 ——宣德爐

二十一世紀盡是浮華的萬象。

聲光奪目，繽紛燦爛，虛與實，真和假。人們盡其所能，測試著不可能的度量。過去、現在和未來交錯在閃爍的光影裡，幻想與現實沒有分別。快速的歡樂，翻牌式的熱情，悲歡離合濃縮在零和壹的二進位程式中。

　　十八年前，我第一次回大陸，地點貴州。風光無限明媚，群山相應，雲霧、幽竹、香清葉。河水百轉千迴，竹林深處，小橋、流水、人家，每個照面都似天堂的端景。然而城市卻是破敗的，一排排的矮房，一羣羣穿著黑衣的人們坐在路旁，我在車上遠遠地望著，他們幾乎是靜止的，無聲地演著黑白默劇。心情一下子沉了，為什麼中國那麼貧困，歷史上的富裕到哪裡去了？五千年的歷史只剩下美麗山河。

　　中國的文人喜歡做些閒事，任何閒事也都吊個書袋子。亂世談哲學，盛世做文章，除此以外都是閒事。宋代文人好飲茶，明朝文人好焚香。茶道具、香道具在文人墨客筆下，已昇華為精神層面的時尚，這樣的文化器物歐美人士很難體會。所以宋代茶盞，明朝宣德爐，一個系統收藏於日本，一個廣泛收藏在台灣。

　　大量的銅爐自六十年代起，源源不絕輸入台灣，對於宣德爐的劇本起碼幾十套，眾說紛紜，從來就沒有釐清過，混戰至今快成了無頭公案。很可惜第一個系統收藏的楊法官只做到爬梳資料的階段，沒能進一步類比推論即散其所藏。

　　年輕時見過許多銅爐，也在收藏家中仔細端詳過，發覺老藏家據以思考之處，明顯就是一指捺痕特別乾淨，視察銅質的天窗也早經前輩仙人指路，似乎循著同樣的線索。許多美麗的銅爐，保存狀況非常好，應該經過長期的呵護。我認為早一代藏家對銅爐的辨識是非常清楚明白的，甚至可以說中國對銅爐的收藏，有其傳承和執著。

　　清初禁止漢人集會，康熙曾言「朕諭令禁絕諸如無為教、白蓮教、聞香教、原龍教、沈陽教等邪派，……朕亦嚴行禁止『香會』，其會眾男女雜處……」，宗教禁令有其考量，可惜傳統香席聚會也被無辜株連。清末以來的國仇家恨，更加深了文人香道的斷層，香道具的主角銅爐自然煙沒塵埋。

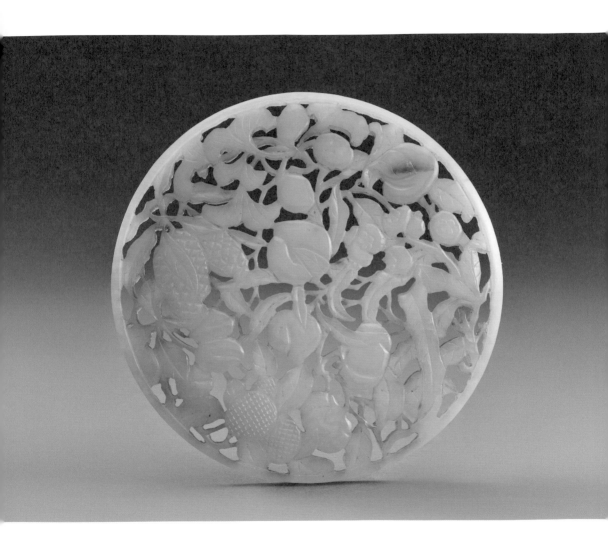

　　銅爐，自然以明朝為貴。明朝銅爐有著精彩的金屬表面處理技術，略分為三類。第一類灑金，效果像中國的潑墨畫，非常自然隨意，外國人使用「spring」這樣的字眼形容，倒是非常地傳神。第二類銅色為不同色度的紅或紫紅，呈現透明的薄膜鍍色，既典雅又古樸。第三類即黃銅鎏金，黃銅鍍滿一層薄金，此技法源於漢朝，歷久彌新，這般的燦爛金彩也常見於佛像。

　　還有一類，我尚未見到明朝實物，僅見於清朝，故提出做為參考。這個作法即是「銅髹漆」，這個技術常見於明朝銅鏡，塗滿黑色或紅色漆，漆面光滑細膩，頗具特色。可別小看此類技法，現代金屬上漆，幾年就脫落或疙瘩滿處，然而古法卻可維持數百年，漆至今依舊服貼緊密。

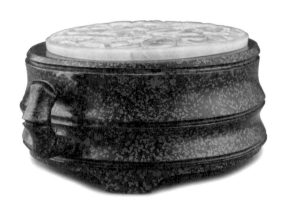

　　銅各類合金的冶煉和特性，商朝已掌控得非常好，銅金屬表面處理最遲在明朝亦已發展成熟，這份智能是科學也是藝術，中國銅文明早慧西方好幾世紀。

　　二十一世紀的中國，呈現跳躍式的成長，中華民族與有榮焉。但是請放慢腳步，重新檢視我們的文明，文化的積累沒法速成，必須一步一腳印。科技縮短人與人的界面，浮華世界的太平日子裡，讓中國文人的氣蘊，賦與科技一些溫度，中國文人做任何閒事都會吊個書袋子。

收藏筆記　日本泉屋博古館館藏宣德爐，爐內黑色塗漆，這也給研究明朝銅爐者一個很好的線索。

愛上獅子

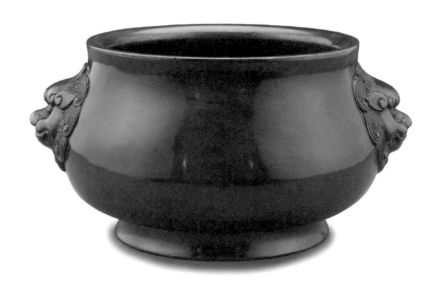

　　「離開都城十英里，來到一條白利桑乾河的河旁，河上的船隻載運著大批的商品穿梭往來。這河上有一座十分美麗的石橋，在世界上恐怕無與倫比，此橋長三百步，寬八步，即使十個騎馬的人在橋

上並肩而行，也不會感覺狹窄不便……在橋面的拱頂處有一個高大的石柱立在一個大理石的烏龜上，靠近柱腳處有一個大石獅子，柱頂上也有一個石獅……全橋各柱之間都嵌有大理石板。這和石柱上那些精巧的石獅，構成了一幅美麗的圖畫。」這是馬可波羅在《馬可波羅遊記》中記述的元朝盧溝橋。

盧溝橋始建於宋朝，當時為木橋。現存石橋建於金朝，而橋上的石獅精彩生動，相關獅子的傳說很多，其中「橋上獅子數不清」的典故在各朝代中不斷上演。「盧溝曉月」要是沒有橋上的四百多隻石獅子，這「燕京八景」之一可能淡然無味。

中國不產獅子，但是中國對獅子卻不陌生。漢朝時，獅子從西亞隨著絲路來到中國，《史記》的「馴獅」是最早的文獻記載；魏晉南北朝的佛像石雕裡，獅子是護法神獸。到了明朝，獅子是家喻戶曉的吉祥瑞獸。明朝人喜歡獅子，各種形象的獅子都有，各個空間都少不了它，獅子已然完全寵物化，許多獅子的塑形直白地像隻狗，所以歐美將明朝的獅子稱為FuDog（富狗）。

第一次看到歐美的拍賣目錄，將獅子標識為FuDog（富狗），腦子馬上出現了三條槓，很想去函糾正，自己看了半晌，也覺得這半音半義的譯語傳神。民間的富狗雖然不像宮廷的獅子那麼寫實威武，但是更充分地去西亞而中國化，這也是歷史的軌跡。

　　銅器上的獅子，線條俐落分明，鼓鼓兩個腮梆子，銅鈴眼，蒜頭鼻子加上兩撇獠牙，咧著嘴笑著。底款「大明宣德年製」，這應該也是杜撰，明朝能留下的銅爐不多，依據其清晰圓滿的獅頭構圖，銅色、作工和器型判斷，以清朝中期前斷代較為中肯。為何不是後期？因為清後期的鑄銅工藝退化，少見精細作品，塑型線條，大都面目模糊。

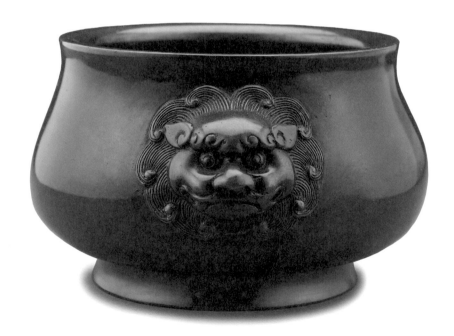

　　萬獸之王這形象不屬於中國的獅子，歡樂喜氣比較可以劃上等號，尤其過年時節的獅子更是討喜。中國的獅子都帶著逗人發噱的表情，不論眼睛張得多斗大，鼻孔多奮張，獠牙多尖銳，總是一副討人摸摸的憨厚。但是身為中國人的你，如果站在盧溝橋頭，迎面展開的獅子橋墎，四百多隻獅子個個百媚橫生，無論你多麼地愛上獅子，心裡還是無法雀躍。中國的大江大海，連橋上的獅子都如此豪氣，讓你一眼看個夠。但是怎麼心裡都無法雀躍呢？是因為身為中國人的你，想起了一九三七年盧溝橋那一槍嗎？那一槍把獅子打醒了嗎？

　　那一槍改變了許多人的命運，將父執輩帶來了台灣，不信歷史盡成灰，一番沉寂，一番夜思量。遠離家鄉卻離不開這些歷史的烙印，愛上獅子，要從盧溝橋開始。

　　二〇一七年七月七日筆

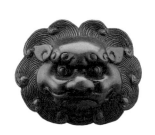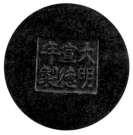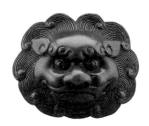

陸
之一
零陸

銅藝之美
銅編瓷籃

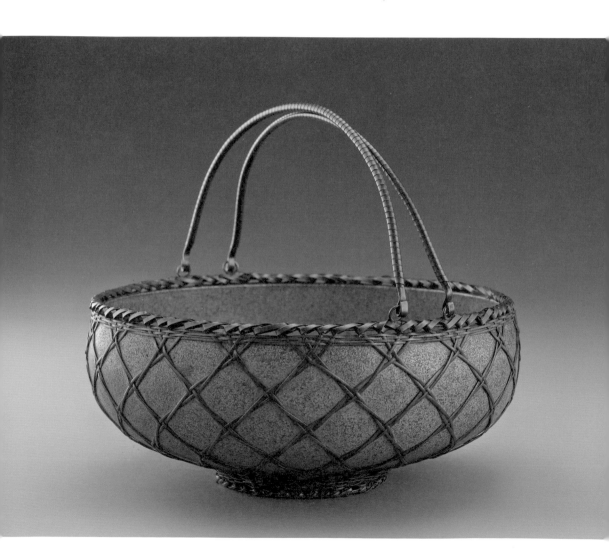

　　有段時間常陪著老公去新加坡出差。新加坡有著濃濃的熱帶英國風情，一出機場你會喜歡道路兩旁濃濃密密的花園，要不是因為行駛在筆直寬廣的道路上，你會有置身於原始森林的錯覺。我喜歡走在石板街道，看著路旁白色的百葉窗，配上大葉的芭蕉樹，石雕的大花盆，潤葉樹幹長著一些不知名的共生植物。路上有各色人種，雖然大部分是黃皮膚，帶著微微的中文腔英文，但是就覺得和自己不太一樣，非我族類的感覺。大熱天的，人們臉上卻都冰冷冷，十六年前沒有網路，走在亦中亦西的異域，要不是新奇的植物引人入勝，總有一絲不安。

　　因為老是碰到面無表情的臉孔，所以我的行動範圍只在Raffles Hotel方圓三公尺以內，每天喝滿一肚子的下午茶，無所事事。好不容易等到老公開完會，便拽著他往外走。有回大老遠就看到一個中國人滿頭大汗地東張西望，攔了幾個人沒攔成，一看到我們，臉上出現了如釋重擔的表情，快速往我們這兒跑來，一開口就用中文問路，還問我們從哪個城市來的？我看著他熱烈的眼光和興奮的口氣，似乎成了他異鄉的故人，這番問路聊了近十多分鐘。見他走遠，我和老公開始嘻鬧，老公說我一副外省婆臉，我則笑他東亞破士大夫，所以他篤定我們打從中國來。玩笑歸玩笑，心裡是暖的，管他什麼台灣和大陸，管他什麼國共不兩立，這個交會我喜歡，就為了在異地能幫個同我族類的小忙，就都是中國人啊，人是親的。

　　紐約州的古董店常常中、日、韓不分，我除了對宋朝的中、韓青瓷有些混淆，中、日文物弄錯的比例等於零。紐約這家古董店又胡亂標註──日本竹編瓷籃，中、日不分就算了，連材質都弄錯，難道不知道中國有對日八年抗戰嗎？老闆吹噓著說：「日本是一個有紀律和要求品質的國家，做工精細，竹條把瓷碗包覆得緊密合縫，竟然做得那麼堅韌，歷經百年無絲毫損傷，難怪日本竹籃名聞世界。」

　　唉，沒有錯，日本的確是有紀律和要求品質的國家。應該說，從明治維新以來，蕞爾小島表現得可圈可點，突飛猛進。但是店家老闆你錯了，這個銅編瓷籃是中國人做的，是病了二百年的中國人做的。

　　中國人沒有文字時是結繩記事。收了別家子的恩惠，打一個提醒的結，還了，就把結給解開。遭遇大事，就打個刻骨銘心的死結，這輩子得牢牢記得。有些「結」歷經反覆的觸摸，糾成了心事；有些「結」始終未解，繞成了對逝者如斯的感慨。歷史成為一顆顆的糾纏，保留著最初的想念。

「絡子」是中國人結繩記事的信物。

絡子俗稱「中國結」,《紅樓夢》裡對中國結的闡述不勝枚舉,尤其第三十五回,曹雪芹借著鶯兒之口,對絡子的花樣、用途和色彩,做了詳細描述。別以為絡子只是閨閣之物,藏於故宮明朝皇帝畫像,掛在皇椅兩旁的精彩飾物,就是絡子。

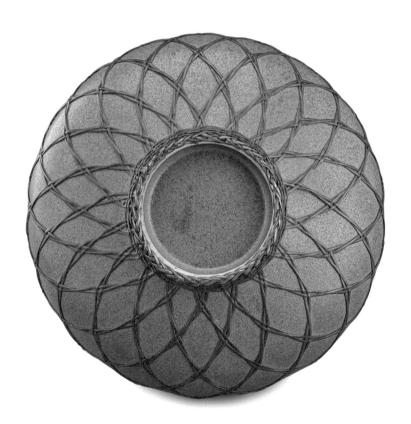

　　見過「戰國絡紋壺」嗎？青銅器以絡子包覆，絡子在中國是個密碼，串連著每個記憶。這樣知道銅編瓷籃是誰做的嗎？

　　銅編瓷籃，用銅仿絡子，再編覆著瓷碗，而瓷碗採用的茶葉末釉又仿著青銅的呈色，這般顛倒材質、混淆視覺的遊戲，是中國工匠無遠弗屆的想像力，看似平凡的一件器物，卻處處顯露出藝術者的匠心獨妙。

　　從結繩記事、絡子、紅樓夢、茶葉末釉到青銅器，各項線索彌天蓋地，都是中國的語言。望物而能思，見到銅編瓷籃好似閱讀著遠古先民的結繩軌跡。不用懷疑，銅編瓷籃是中國人做的。

<div style="border-left:1px solid">

收藏筆記

「茶葉末釉」屬高溫結晶釉，即唐英所稱之「廠官釉」，《陶成紀事碑記》中記載「廠官釉」有鱔魚黃、蛇皮綠及黃斑點等三種品類。釉澤幽靜，古意質樸，具有青銅器般的沈穩色調，清朝常用來仿古銅器，又稱「古銅彩」。清宮習慣以「茶葉末」標書，故名。

</div>

戰國絡紋壺

銅藝之美

鴛鴦盒

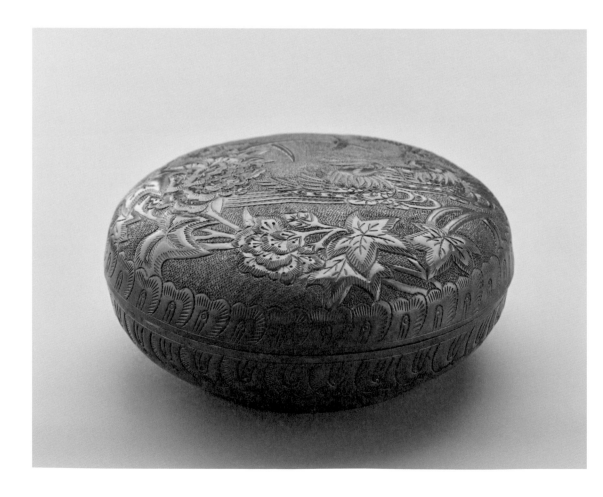

　　台灣古董界喜歡日本的銀壺和鐵壺，視為茶道具之一，炒得火紅，這股風潮也感染了大陸，嗜茶者幾乎人手一壺。可是日製鐵壺我怎麼看都是個舊貨，不知從何欣賞，其鑄造的技術遠不如三千年前的商、周青銅器，距離古樸雅緻也差了萬里之遙，倒是錘打的銀壺工藝尚留些歷史的興味，匠人精準地掌握金屬的延展特性，將銀片敲錘塑形並鏨刻出紋飾，是份專注也是科學。

　　眾所皆知，日本的工藝大都從中國傳入，錘揲法早於漢朝即從西亞傳入中國，於唐朝時東傳日本，日本銀礦豐富，所以造就了日本銀製品的繁榮。論及中、日工匠技術的高低，一般人都會說日本人技高一籌，徒弟勝師父。咦，我雖然不是大中國主義者，但還是要不以為然地辯白一番，到底中、日匠人的區別為何？中、日匠人誰高誰下呢？

　　觀察日本的工匠，他們嚴謹的工作態度，的確令人肅然起敬。製造任何器物都必備十足的工具，敲什麼部位、敲什麼花樣都有專屬的道具，就像切個生魚片，也備有好幾把刀，雖然那幾把刀看起來都沒什麼大差別，但是架勢挺唬人的。當然，作品非常的規矩，一絲一毫絕不含糊，工整地像機械所製。

　　中國的匠人就不同了，往往從頭到尾就使一把工具，先是東張西望一番，再泡壺茶，低個頭、沉個思，一整天沒花幾個小時做正事。當你懷疑他是否虛晃一招時，成品就完成了，而且是個絕世孤品。說得清楚些，日本做中國的徒弟久了，善於模仿，就連對工具都很講究，任何旁枝末節也能放大作文章。作品呢，一板一眼，像個沒有水分的標本，少了點靈魂，可歸類為巧匠之流。中國呢？鬼斧神工並不為過。

　　鴛鴦盒，百年前的閨閣之物，盒身以錘揲法製成，錘揲法製形是清朝乾隆後期較常用的工藝，朝隆以前銅器的器型大部分採用鑄造法。紋飾布局如畫，近景牡丹和水穗圈圍著一對鴛鴦戲水。鏨刻的線條俐落有致，尤其底部的紋案，並非傳統的魚子紋。銅的質感，竟敲打成絲絨般質地，挑戰著人手巧勁的極限。用放大鏡細看，絨毛底像無數奈米顆粒，由不同形狀和力道的鏨痕組成。

　　自以為，每個收藏都是匠人在心中開啟一處私密的桃花源。鴛鴦盒，一個中國工匠，開啟了女子心中那份懵懂的幸福和癡傻的朝思暮愛。

收藏筆記　｜　清朝廣州為製銅中心，聚集了大量銅作匠人，或為鴛鴦盒來處。絲絨底紋的鏨刻工藝與圓明園十二獸首的皮膚毛髮刻劃技巧相同。

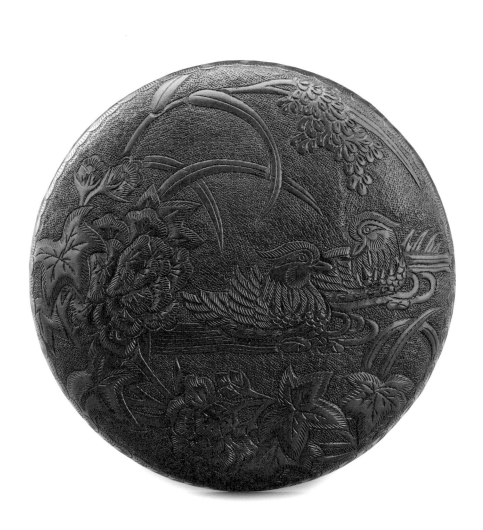

陸
之
三
零

銅藝之美
天圓地方

　　和古董界聊天，喝茶是必備的媒介，我從小到大只喝花草茶，跟著喝對不起自己的脾胃，不跟著喝成為異類，為了融入群體只得勉為其難。還好某些綠茶帶著濃濃的奶香，至於普洱茶，真的就是沒辦法入口，苦的，我從小不吃苦。

　　聽聞忠孝路有一充滿古物的茶屋，欣然前往。茶室不大，只能容納三、五人，主人熟練地沏茶奉茶，滿口茶經，濃濃郁郁的黑色茶湯，滿屋子的普洱茶。

　　我的那杯茶始終分毫未減，不動如山，主人客氣地說：「這是清末貢茶，全世界只剩我這裡有。」我揪眉撇嘴沾了一口，鄰座老伯一臉嘩然：「這茶對身體很好，喝了有福。」「那麼我加些水一起喝吧。」老伯口中的茶差點噴出來：「哈哈，來一個不識貨的，沒法度，這就是現代的年輕人。」

　　藏家是老一輩的古董商，聽他述說了許多前塵往事，他說古董真假並不重要，重要的是甜不甜，有沒有人搶。七十年代的台灣，古董才剛從香港拿回店裡，門口就一堆人等著搶，再有錢都得排隊，那真是古董店的黃金歲月。

　　前輩藏家對台灣早一輩的老藏家如數家珍，包括令人敬佩第一個系統收藏銅爐的楊法官。但是店裡已經沒有中國古物，只剩下一些日本茶道具，傳言中的眾多古物始終沒看到，再繼續喝普洱茶我很可能要開始吃胃藥。正想打退堂鼓，卻發現他今日使用的茶盛似曾相似。我壓住激動地情緒，問他賣不賣，他若有所思地問我，它有何特別。我問他，這個茶葉末釉瓷器表面是否有銅編？因為釉上布

滿條狀痕跡。他說是，是白色金屬提籃，但不確定是銅。我再問賣不賣？他再問怎麼只對它有興趣？我說上面的銅編金屬呢？他說剪掉了，丟了，他只要方碗，因為清朝的茶葉末釉只供宮廷使用，是官窯。

我漲紅了臉不再說話，開了張他說的數目的支票，把地址留下來，請他明天支票兌現後寄給我。

這個方型提籃和我的圓型提籃是一對的，天圓和地方，一個黃銅鍍金，一個錫銅，明朝的銅製品。工匠將銅錘碟成極細極薄的銅片，循著瓷器的形狀，由圈足向上編織成型，瓷和銅結合的嚴絲合縫，超越竹製品的規整，令人無法置信。這樣的手作工藝見證了明朝銅製品的精彩和創意。

在瓷器史料中，茶葉末釉在明朝是缺席的，一只明朝的茶葉末釉，在釉料的演變和薪傳的意義上，強過官窯和民窯的辨別，文化上的價值難道比不過市場上的價格？一個古物破壞者，不會是一個收藏家，也絕對不可以是一個古董商！

收藏古物是一份識與鑑的成就，一種做學問的堅持。收藏家永遠會記得初見文物時，它在你心上留下的箜篌聲韻，超越時空，如女媧補天般石破驚天。

銅藝之美
香筒的老韻

　　古董收藏中的雜項是中國文人私密性的偏好，文房、茶道具、香道具、齋室擺設，雖屬小品卻精彩絕倫，令人玩味。

　　見到香筒第一印象，是個極簡單俐落的現代筆筒。介於藕紅色和淡酒紅色的筒身，全器鑲嵌銀色回字幾何圖形，底部「石叟」落款亦非常雋秀，銀色線條絲絲琢磨入妙，引人入勝。拿在手中沉甸甸，仔細推敲，金屬表面的薄膜鍍色，不是現代工業的產物。整器色澤古意，局部黝黑油亮，暖暖內含光，甚是耐人尋味。

　　中國的銅器研究，商、周以後付之闕如。可能青銅器太精彩，吸引所有學者的目光，以至於後期的銅製品，顯得乏善可陳。明朝是中國銅器的另一個高峰，尤以宣德爐為朝廷盛世之物。此時工藝用失蠟法（又稱脫蠟法），著重銅質的冶煉，就如同《天工開物》所載：「赤銅，以爐甘石或倭鉛摻和，轉色黃銅，砒霜製煉白銅……」，除了對金屬特性的掌控，金屬的表面處理也達到另一個巔峰，我們可以從明代首創的填漆鏡和宣德爐中，看到某些並非材質本身氧化的發色，尤其是接近紅色的香爐中發現。

　　金屬器皿會有氧化鏽蝕的問題，漢朝的鎏金，是解決的方法之一，但是更有修飾效果的金屬表面處理工藝，我認為存在於明朝宣德以前。明朝項元汴於《宣爐博論》寫道「凡宣爐本色有三種，鎏金仙桃色一也，秋葵花色二也，栗殼色三也。」明朝使用的黃銅有非常高的鋅含量，鋅古稱「倭鉛」，熔點低，大氣中耐腐蝕，是很好的電鍍著色介質。明末劉侗《帝京景物略》記述「宣爐色五等，栗色、茄皮色、棠梨色、褐色、而以藏經紙色為最……」，為何顏色越來越多？應該是氧化後的色澤皮膜，由於金屬含量不同所造成的色差。

　　這種近似電鍍薄膜的工藝，到了清朝幾乎不見實品，只剩下金屬髹漆的工藝。

　　明朝銅製金屬如何鍍膜，我們可以從日本的銅製品找到部分答案，創立於一八一六年的日本新潟縣玉川堂，製造的銅壺使用祕傳的古法著色方式，以硫酸銅、草酸等溶液，加熱致色，將銅壺染潤為石榴一樣的宣德紅，星空一樣的紫金黑。

　　「金成器物，呈分淺淡者，以黃礬塗染，炭木炸炙，即成赤寶色，然風塵逐漸淡去，見火又即還原。」宋應星所著《天工開物》清朝視為政治禁書，反而在日本流傳了下來。「首山之採，肇自軒轅，源流遠矣哉」香筒的老韻還原了明朝冶鑄的薪傳，酒紅色裡子澄金色的層次，細讀著明朝日新月異的祖先輝煌。

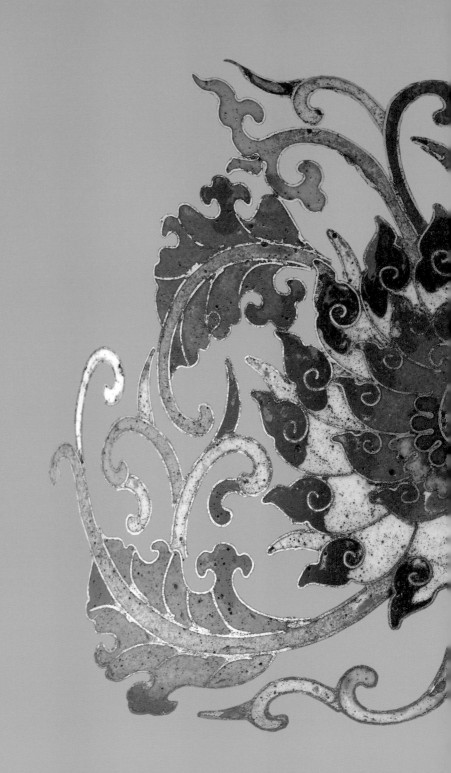

掐絲琺瑯
中國工藝史的缺頁

　　清朝乾隆四十六年，宮裡吃著年夜飯，陪宴的親王貴冑皆使用美麗的瓷器或銀器，唯有皇上用的是掐絲琺瑯餐具。《膳底檔》記載乾隆皇帝的用膳細節，重要節次以掐絲琺瑯盛裝食物，有碗、有盤、有碟，甚至具體描述器皿樣式，有所謂五穀豐登碗、葵花盒、五福碗……可見乾隆喜愛掐絲琺瑯之一般。掐絲琺瑯於乾隆時期表現出集大成的氣勢，精美勝於明朝；除了力求創新還大量仿古，器物底部落款商周青銅器的慣用結語「子孫寶用」，將掐絲琺瑯作為承先啟後的文化大業，意圖昭然若揭。

　　中國一直與西方、北方草原民族有著剪不斷的連結，理還亂的紛擾，這般未必你情我願的融合過程，透過商業交易和大大小小的戰爭進行著。從商、周開始，這條中西交流的道路一直沒有停滯，凡走過必留痕跡，融合的豐碩成果，可從先民遺留的文物裡略知一二。戰國時期的金銀錯青銅器、唐朝金銀器、元朝青花瓷……這些器物所呈現的異國風味，雖然有那麼一點點唐突，卻在材質、器型、紋飾或色彩上調和出中國格調，孕育出文化演繹中更華麗的面貌；這些似有似無的異域情調，卻充滿著中國的審美觀點，對於古文物迷而言，絕對是一個美魅誘人的課題。

　　「掐絲琺瑯器又稱景泰藍，源於埃及，盛行於十、十一世紀的拜占庭帝國，於元朝傳入中國」，這是一般學者對掐絲琺瑯的定論。但是，如果你熟悉商、周、秦、漢的青銅工藝，你會有不同的想法。商朝出土許多鑲嵌金屬器，其中有些青銅器，鑲滿了綠松石，戰國及秦除了綠松石更加入多種顏色的玻璃和珠玉，中國對綠松石器物的喜愛或許也是掐絲琺瑯的根源。遠古器物的製作是多種通用工藝的結合，製造掐絲琺瑯所需的各項工藝，早在漢朝以前便已具備，琺瑯器的發生是綠松石和各種珠玉等多彩裝飾演變的必然結果。 所以並不能斷言掐絲琺瑯全然由西方傳入。

　　元朝時期中西文化交流達到空前盛況，商品的互通有無，資源的交換，工匠的交流，原料的交通，使得這時期的工藝水準來到高峰，也提供元朝武力擴張的經濟基礎。掐絲琺瑯就在如此背景下發展出來，故掐絲琺瑯也帶著些異國風味，歷經明朝、清朝於乾隆時期臻於至善。中國的掐絲琺瑯器，不論器型、圖案、工藝和原料都具備鮮明的辨別特徵，是一項扎扎實實中國專有的藝術品項；珠寶般的金屬工藝，是封建制度底下，最後一道宮廷藝術。

　　掐絲琺瑯可分為五大時期，分別為元朝、明朝、清前期、清後期和民國初年。每個時期都有據以斷代的特徵，不論在器型、紋飾、釉質、釉色、銅胎、鎏金……皆有差異。元朝時期的產品尚無定論，因為沒有認定的標準器。目前數量最多的是清後期和民國初年的產品，雖然有些製品尚稱細緻，但是與乾隆時期的精美絕世，實有一大段差距。

　　收藏掐絲琺瑯，應該以乾隆時期為分野。嘉慶以降，工藝漸次步入衰退，淪為民間的外銷工藝品，已不可和乾隆盛世的皇室風采相題並論。一位法國古董商曾經指出，清後期的掐絲琺瑯，除了宮廷外都可稱為垃圾。這句話雖然有些誇大，但是以乾隆時期為收藏的楚河漢界，實可奉為圭臬。

　　台北故宮館藏的掐絲琺瑯器是個強大的資料庫，據以斷代的礎石。必須熟悉每個時期的器型、紋飾和色調。佳士德曾於三年前舉行過一場掐絲琺瑯專拍，藏品皆為Mr.David B.PeckⅢ歷經三十餘年所藏。藏家坦言，除了乾隆時期較好辨認，元、明的器物判別不易，對某些藏品的年代還是持保留態度。

　　在歐美還有為數眾多的掐絲琺瑯，有些雅緻的器物似為明朝製品，雖無法歸類為官方，但值得收藏；也有一些重量較輕、器型殊異的品項，可能屬於西藏的作坊，其年代或元或明，正等待著同好們釐清研究。筆者後學塗鴉，希望能為掐絲琺瑯在中國工藝史上的缺頁填上一筆，含毫命簡者乎，起首待能爾。

零柒 | 明宣德 掐絲琺瑯盞托

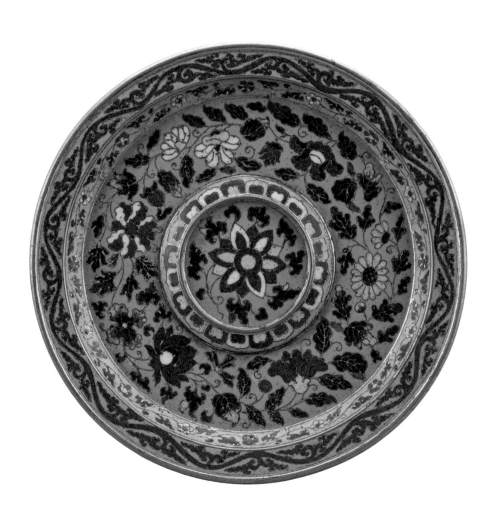

中國的銅作瑰寶始於商、周青銅器，終於明、清掐絲琺瑯。掐絲琺瑯可說是上了彩釉的青銅器，同樣原為祭祀禮器，後來演變成為生活上的用器，只是祭祀的象徵圖騰，商周以「饕餮紋」為大樣，明、清則為「寶相花」。掐絲琺瑯是中國末代王朝的精品，中國銅作藝術完美無瑕的句號。

保利徵件人員述說著宣德盞托的過往。二〇一四年出現在德國納高拍場，當時拍了十萬歐元。隔年因為收藏者財務困難，以此盤向佳士得質貸五萬歐元，並於佳士得拍賣。沒有想到竟然是你拍走的！他略顯激動地說著。

元朝的掐絲琺瑯並沒有完整器，和瓷器同樣的情況，大明宣德年（1426-1435）製是第一個清楚定義掐絲琺瑯年代的標準器，一個皇家落款的認證。掐絲琺瑯不像瓷器，並無出土文物可供佐證和比對，唯一令人欣慰的是，掐絲琺瑯宣德款，相對於景泰款，可信程度較高。因為景泰藍已成為掐絲琺瑯的代表稱謂，景泰年製已成為收藏掐絲琺瑯的神祖牌，所以托款、仿款和偽款自然以「景泰款」為大宗，「宣德款」再加上鮮明的宣德器物風格，是條極具說服力的斷代邏輯。

到代的宣德掐絲琺瑯有那些要件？就琺瑯顏色而言，明朝早期非常豔麗飽和的藍色、紅色和白色是指標。藍色是宣德青花瓷般別無分號的鈷藍，再加上硨磲般透亮的白色，紅色是奪人眼目、鮮豔欲滴的紅。紋飾布局也如同宣德瓷般嚴謹，卻疏朗清新。掐絲細膩，鎏金工藝精湛，銅身是宣德黃銅應有的沉重煉實。

　　「太清楚了，非常清楚的大開門，北京故宮也有幾個宣德款，這個應該是很清楚沒有疑慮的，而且保存狀況出奇得好！」鴻禧館長James驚喜地說。

　　《Chinese Cloisonné: Pierre Uldry Collection》（Helmut Brinker & Albert Lutz,1989）書中對宣德時期掐絲琺瑯的認定，舉出三個例子。作者認為前二例的風格一致，落款也一致，有較大的比例是宣德製品，第三個例子落款與前二例不同，刻款加嵌琺瑯料，可能後刻，雖然有兩位研究者認為是宣德到代作品，但他認為或許是十五世紀後半，景泰或成化製品。

　　筆者則認為比照瓷器風格，書中的第三個例子，也就是宣德盞托的風格，有較高的比例是宣德時期製品。尤其扎實沉重的黃色銅質，因根據記載宣德時期風磨銅即已用罄。至於落款，首創刻款中間鑲嵌琺瑯，前不見古者，後不見仿者，除非親手把玩，不易察覺。單線附著工藝亦有難度，尤其字形有力與瓷器落款幾無二致。

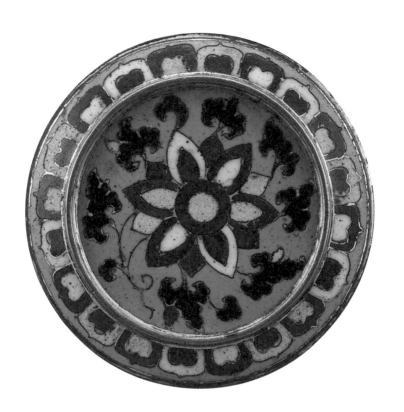

　　掐絲琺瑯是中國的藝術資產，希望中國學者急起直追，《Chinese Cloisonné: Pierre Uldry Collection》一九八五年由德國人出版，中間的疑點和不足，該由中國人自己補正，也該由中國人提出自己的論述。

　　宣德盞托為宮廷器，有別於明初藏傳佛教的器物，是我系統收藏掐絲琺瑯很重要的一塊拼圖，也是我判別宣德爐學術上的基礎。宣德盞托的意義大於商品上的數字，它是掐絲琺瑯第一個落款斷代的礎石，也是掐絲琺瑯認證的里程碑。

池中鴛鴦

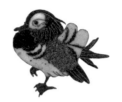

　　第一次去鴻禧美術館是二〇一六年初，朋友帶著去看宋朝瓷片。那時對宋瓷似懂非懂，已經瀕臨放棄治療。去時對舒佩琦小姐印象深刻，從她的談吐，感受到她對文物的熱忱和專業。回到家反省自己今日的行為，極度自責。因為我絲毫沒有保留，表現出垂涎館藏鴛鴦盤的意圖，我想舒小姐應該不會想再見到我了。

　　十五年前我即鎖定收藏方向，選擇大家還不熟悉的掐絲琺瑯。掐絲琺瑯是中國宮廷最後的精品，若說中國銅作的起手式為商周青銅器，那麼掐絲琺瑯即是合掌式。掐絲琺瑯是上了釉彩的青銅器，器身上的佛教符號也是中國信仰完美無瑕的結語。

　　剛開始收藏時，清朝的掐絲琺瑯比較好分辨，規整精細，很容易歸類，故收藏頗豐。明朝的掐絲琺瑯精品很難見著，品相好的大部分都在各大博物館。所以當我見到鴛鴦盤，眼睛就沒辦法離開了，藏不住欣喜的貪欲。鴛鴦盤只有十七公分，是我所見構圖最吸睛、最

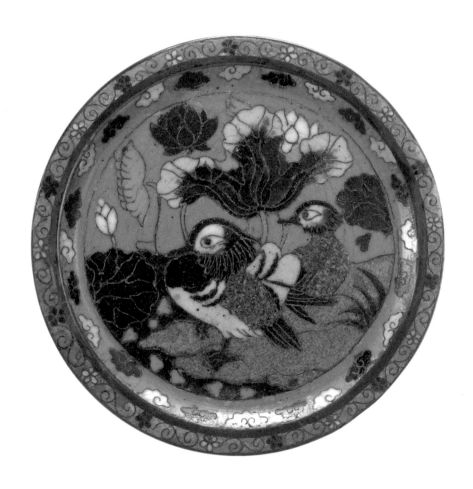

鴛鴦盤為鴻禧美術館館藏　圖片提供／鴻禧美術館

具張力的圖畫。紅、橙、黃、綠、藍、靛、紫的色彩，底色是涼意透心
的薄荷糖色，明朝特有的大眼鴛鴦，荷塘景象，簡直就是天邊一輪
夢幻的彩虹盤。

　　回到家仔細研讀館長James N. Spencer的琺瑯著作，Spencer館
長對明朝琺瑯斷代，清楚明確。幾度想登門求教，由於先前自己的失
禮，始終鼓不起勇氣前往。但是實在太想那只萌萌的鴛鴦盤，忍到今
年初終於再度拜訪，我想舒小姐應該淡忘了吧。

　　行前老公告誡了我十來分鐘，告訴我鴻禧美術館在台灣收藏界
的地位，無人可出其右，千叮嚀萬囑咐，別想什麼說什麼，這叫白目。
舒小姐很客氣地接待我，問我想看什麼，我說明我正在寫第二本有
關收藏的書，想請館方指導。一席話下來，竟然得到莫大的鼓勵。不
只館長、副館長和舒小姐親自到家裡看收藏品，對藏品也不吝給予
意見。

　　後來我幾乎每週都去美術館報到，一熟我大剌剌的個性又露
出狐狸尾巴來，要求鴛鴦盤借我書寫，書中原意只寫自己的收藏
品，舒姐姐大方應允。我說，我認為鴛鴦盤的年代是明朝成化（1465-
1487），因為風格。唯盤中部份使用透明釉料，北京故宮把透明釉料
歸為元代產品。舒姐姐意味深長地笑著不置可否，只輕聲地對我說：
「館藏掐絲琺瑯，我也是最喜歡這只鴛鴦盤，它是基金會的財產，不
得出售。」

奩式 三足爐

　　斷代最要緊的是熟悉每個朝代器物的風格，就像聽著各種腔調的英文，憑口音便可判斷國籍。瓷器比較好判別年代，因為標準器眾多，有許多的線索可供推敲，胎土、釉料、器型、畫風、落款……。然而，判別掐絲琺瑯的年代有點像讀無字天書，雖然只存在元、明、清三朝，至今卻沒有全面的標準器可以依循。

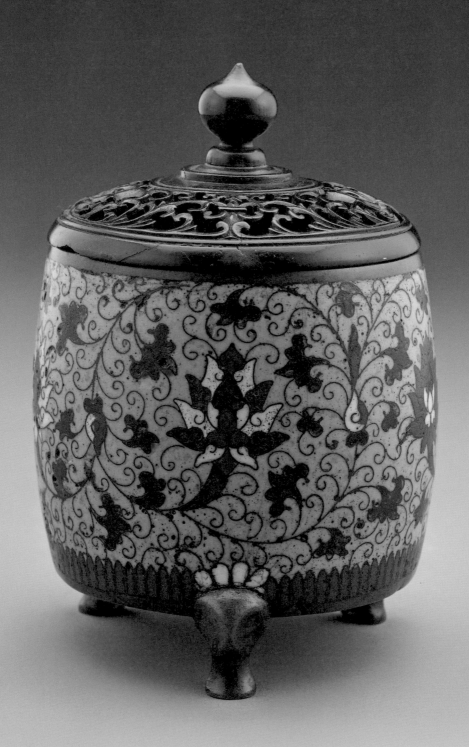

　　《Chinese Cloisonné: Pierre Uldry Collection》一書可說是研究掐絲琺瑯的聖經。書中提及掐絲琺瑯斷代非常困難，元、明、清三朝竟毫無出土的器物可供參考，極端奢華與炫目的明代朱檀墓裡沒有發現，明神宗陵墓中亦沒有發現。令人訝異的事實是，不論皇家成員陵寢中，或是在其他明清墓穴裡，皆沒有發現琺瑯器，作者對此感到大惑不解。

　　劉良佑老師在掐絲琺瑯研究報告中的一段話，或許就是答案。「掐絲琺瑯在元朝宮中，大多被當作祭典中使用的法器。所以明朝興起以後，掐絲琺瑯器便沿襲而成為祭典中的禮器了。」鴻禧藝術文教基金會的James N. Spencer在其有關掐絲琺瑯的文章中，更清楚地指出「以存世的掐絲琺瑯器而言，十五世紀早期多為佛教儀式中使用的器物，且大都為藏傳佛教所專用。」正因是拜佛的莊重禮器，所以不入墓葬是極有可能的。

　　綜合日前所有研究報告，明、清斷代的大分野，可以歸納為幾個重點──

　　明朝前期胎體及掐絲使用黃銅料，清朝則使用較為精純的銅色偏紅。明朝琺瑯料顆粒較大，所以光線折射的角度大，顏色較清朝飽和豔麗；清朝的顆粒研磨得非常細緻，色彩純正、色調豐富，掐絲精密工整無可挑剔。

　　奩式三足爐，器型源於漢朝，原為盛裝婦女梳妝用品的盒子，至宋朝成為香爐的典型器。不同於清代的掐絲琺瑯器，此器使用明代早期的黃銅胎體及掐絲銅料。紋飾為最常見的番蓮紋，琺瑯彩料以典型的孔雀藍為地，加上透明卻暗沉無光澤的綠色和紫色，紅色、白色和黃色則是色彩濃豔的不透明釉。番蓮花紋呈雙層布局，單線條的纏枝圖案，紋飾疏朗。布局上番蓮紋、陪襯的花苞及葉片，主客位並不明顯，掐絲的線條有「粗大明」的調調，綜合判斷為十五世紀時期文物。

　　明、清器物雖非涇渭分明，但是風格殊異，燕瘦環肥各有風姿。明朝大器不拘小節，相對於清朝掐絲琺瑯器的工整精確，別有一番耐人尋味的古錐。

小雅鹿鳴
之教學相長

和三五同道一起品味古物是種福份。

　　我喜孜孜地從收藏室捧著寶貝出來，我的眼神閃亮亮，我的嘴
角微微上揚。雖然已把玩多年，每回看視都是同樣的心情，藏不住
的愛意。老師和朋友靜默許久，沒人開口說話，只是凝視著藏品。

　　老師第一個打破沈默：「掐絲琺瑯，鹿身上的毛髮，像是筆一根
一根畫上去的，充滿韻動，真不知工匠怎麼做到的！」主修藝術史的
博士好友也輕聲地說：「繁複的線條最怕制式般整齊劃一，鹿身上
的線條看似簡單，卻根根鮮活靈動。」老師問我什麼年代製品？我答
「明朝」。

　　伏臥著，鼓著腮幫子笑的麋鹿，視線在遙遠的平面，自然跌坐的
姿態，沉穩靜悅。肌理的塑造似科學般精準地計算過，全身由四個
部分聯結而成，雙角、對剖的身軀和底部。身軀上綠色的中線似青銅
器範線般筆直整齊，雙角、雙耳、四足與掐絲的鎏金，呈色厚實。

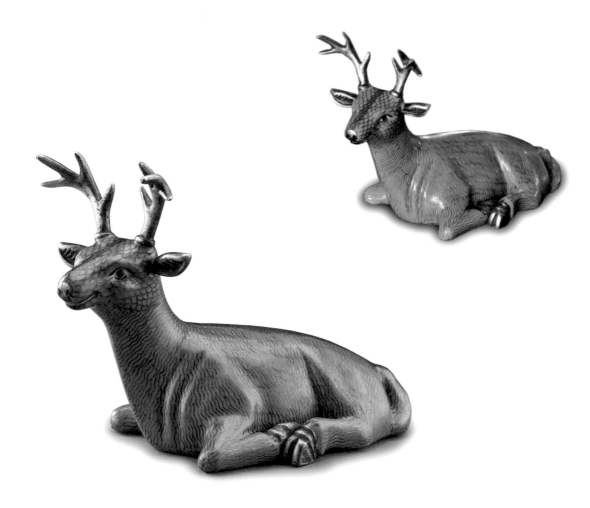

　　鹿的所有連接都是祥和美好。一片錦茵嫩綠的草原上，幾隻小鹿悠然其中，這豐足良善的景象常見於波斯古畫；西藏文化裡，鹿是第一個聽法悟道的佛性祥麟，雙鹿法輪是西藏佛寺的建築標誌。古老的中國呢？

　　「呦呦鹿鳴，食野之芩。我有嘉賓，鼓瑟鼓琴。
　　鼓瑟鼓琴，和樂且湛。我有旨酒，以燕樂嘉賓之心。」

　　〈鹿鳴〉是一首迎賓詩，分享古玩美物以顯待客之厚意，賓主心神歡樂，得盡其心矣。

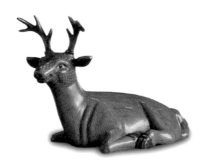

收藏筆記　　中國不論瓷器或是銅器的塑型，一直為世界的翹楚。動物造型的琺瑯器出現於明代，《Chinese Cloisonné：Pierre Uldry Collection》一書認為十六世紀即有錘碟接胎工藝，此時受西方影響，已有十分寫實的造象。鹿的琺瑯釉，質地帶透明感，鎏金純厚，以十七世紀斷代。

 胖娃娃

　　曾經看過一篇文章，寫中、日琺瑯器比較，大意是日本的七寶燒工藝比中國好，看得我七竅生煙。好，日本的七寶燒是不錯，這我不否認。但是拿它和中國的掐絲琺瑯相比，不就是東施比西施，認為東施美也行，那是因為這位中國作者還沒見過西施。

　　日本於明朝後期，約嘉靖年間開始模仿中國燒製掐絲琺瑯。可惜慘不忍睹，製型和紋飾幼稚，銅胎和琺瑯釉料結合不佳，成品七零八落。一直到明治時期以銀代銅，以薄漆上透明釉，方才成就自成一格的七寶燒。銀的延展性黏結度比銅佳，細膩度較好掌控，日本的七寶燒類似中國的薄胎內填琺瑯，工藝的複雜度和科技性，相差掐絲琺瑯甚遠，根本無法相提並論。五島美術館曾經展示過明末日本所製的銅胎掐絲琺瑯，凡看過就知我所言不虛，一點都沒冤枉他們。

　　景泰年間（1450-1457）掐絲琺瑯由宮廷走入民間，並且造成時尚。十六世紀開始，掐絲琺瑯已無明朝前期的精彩，尤其明朝後期的掐絲琺瑯工藝更大不如前。後期不論宮廷或民間，皆呈現銅質冶煉不精胎質粗輕，鎏金淺薄容易脫落，掐絲線條毫無章法。但是歐美的收藏家反而喜歡這個時期的作品，認為匠人純真隨性，擺脫制式的框架，展現出豪放自在的生命力，既接地氣又顯獨特面貌。

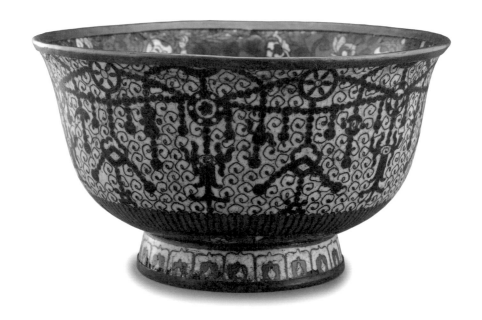

　　十六世紀下半葉，明朝與中亞、歐洲、日本貿易興盛，民間變得非常富裕，尤其蘇州、杭州和南京。這個時期的掐絲琺瑯呈現出一種豪邁奔放的氣勢，器型亦趨於大器，大碗、大盤和大瓶，有一擲千金的魄力。在色彩的搭配上，嘗試更多層次的混合顏色，豆青色和茶褐色首現於萬曆朝，顏色對比度強烈，明亮的孔雀藍色已不見蹤影，代替的是深暗的藍色。除了藍色為地，盛行以白色和暖色為底色，還出現一個作品同時使用兩種以上的顏色做地。

　　胖娃娃大碗是典型的十六世紀後半作品，直徑約二十三公分，碗外佈滿深具佛教意涵的瓔珞紋，圈底坐落著蓮花瓣，幾乎黑白對比的搭配，清新簡潔。碗內另一番風情，四個白胖娃娃穿梭於纏枝花葉間，各式花樣齊備，想到哪花就開到哪，沒有一朵花是正常的。還

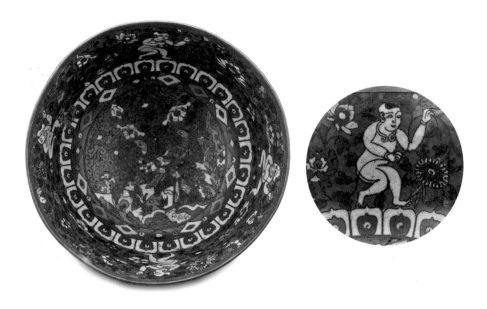

有一些竹葉長在枝頭，令人二楞子不解其意。碗底圈圍兩隻孔雀，圈內景觀根本就是超現實主義，完全猜不透孔雀置身何處。

　　晚明的掐絲器物特色鮮明，匠人奇發異想，突破傳統，以不合邏輯的意象，畫面隨心而轉，像一首瘂弦的詩——佛不見了，天束縛在黑與白的珞網裡。裸著身子遊戲人間之必要，孔雀開屏上必要，百花處處皆是大地的奇異恩典，佛你看見了嗎？

清朝嘉慶以後的掐絲琺瑯外銷製品一直困擾著收藏者，這時期拿來賺外匯的掐絲琺瑯，沿襲著宮中的樣式，工法簡略，或材料粗鬆，或簡筆隨意，雖然比不上宮廷用器的華麗工整，但是還是有點樣子。尤其清末外銷的仿明作品，產量極豐，用來供應需求強勁的歐美古玩市場，可惜風格相差甚遠，琺瑯釉料沒有明朝晶瑩般的質感。

掐絲琺瑯壁瓶

拾貳

　　荷蘭是我最喜愛的國家之一，二十年前因公出差，忙裡偷閒的一日之遊，留下了世外桃源的印象。城市裡，房子本身就是絕佳的風景，家家戶戶把窗台當成展覽櫥櫃，盡心打扮，毫無保留地向路人表現他們的品味。

　　我忍不住敲了一戶人家的大門，同行友人見我這個舉動全都傻在旁邊，深怕主人拿把槍就衝出來。開門的是位白髮蒼蒼的老婆婆，我誠懇又欣羨地讚美她的窗台實在雅緻，不知能否入內參觀。老婆婆很熱情地請我們進屋，客廳裡精緻小巧，雖只盈尺，但是窗明几淨一塵不染，室內滿是植栽和花卉，窗邊、桌面鋪著各式婆婆親手編織的白色蕾絲布，桌上一套素雅的茶具正冒著熱氣。在掛滿了瓷盤的牆壁上，我一眼認出其中幾個是清朝外銷瓷。老婆婆的老伴早已不在，兒女也各自成家。每天最快樂的享受便是清掃家裡，擦拭著陪伴自己大半輩子的擺設。在她的笑容裡，我看見一個懂得安排自己生活，與人為善，散發文化修為的老人家，唯有豁達的胸襟才能享受生活中事與物的美麗。

　　今年春拍正逢佳士得亞洲三十周年，翻開目錄，幾個稀有的掐絲琺瑯品項頗引人注目，可是到了展覽場上手實物，忍不住嘆起氣來，保存的狀況實在欠佳，脫料之處甚多。研究員解釋，掐絲琺瑯爆

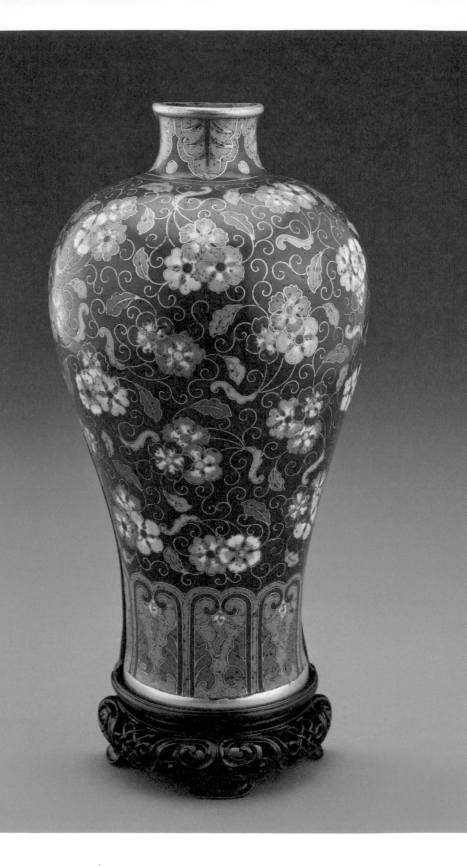

料是常態，以當時的技術而言，琺瑯填料和金屬胎的燒結並不容易，流傳至今多多少少都有修復。而且它的工藝耗時，造價數倍於瓷器。但是不知什麼原因，掐絲琺瑯價格一直都沒有起色，竟然遠不如瓷器。

其中一個掐絲壁瓶，紋飾不是常見的番蓮紋，底色也不是慣用的綠松石藍，品相難得完整無缺。雖然沒有落款可察，從顏色、做工、鎏金和器型推測，應該是乾隆時期的作品。它的紋飾和色彩非常迷人，色彩的配置帶著伊斯蘭風格，藍紫色的底配上湖水綠，再灑上粉紅、粉藍，點上金紅、鮮黃對比。紋飾部分為獨天下而春的梅花，梅花是傳統的中國語彙。台北故宮藏有相似的梅花圖騰琺瑯器七只，沒有想到竟然能在故宮之外見著，而且還是一個壁瓶。

中國是勤奮的民族，由於貧弱了二百年，我們急著富強，以超時的工作和相對低廉的勞動力急起直追，這讓我們失去經營生活的優雅，也讓我們失去欣賞事與物的從容。近代中國對居住的美感似乎遠不如歐美，欣賞歐洲人把中國瓷盤掛在牆上，回過頭才知道這類似的創意，中國早就有了。壁瓶，掛在牆壁上的瓷花瓶，早在明朝便已經存在。

三希堂，位於紫禁城養心殿的西暖閣，是乾隆皇帝的書房。堂裡牆上，掛滿各式壁瓶十三只，這讓三希堂在宮廷裝飾裡別樹一幟。「無礙風塵遠路，載將齊魯芳春。本是大邑雅制，卻為武帳嘉賓，宿雨朝煙與潤，山花野卉常新。每具過不留意，似解無能所因。」這首詩是乾隆眾多對壁瓶的詠贊詩之一。可惜掛著壁瓶，插著野花的閒情，在中國只存在很短的時間，清朝末年後幾近絕跡。

　　拍賣的壁瓶後側，細細刻著一行二公分的小字VK4204，這是何人的編碼？什麼含義的刻痕？不過就是中國文物流落海外的印記罷了，壁瓶記載著中國人曾經的從容和優雅，應當把它拍下來吧。

　　壁瓶又稱為「轎瓶」，乾隆稱為「掛瓶」，盛行於乾隆時期，其用途除了室內裝飾，還可掛於行轎上。此類花卉圖騰，北京故宮稱之為「梅花纏枝紋」。

拾參 | 六瓣式花觚

　　瓷器在中國有著幾千年的製作傳統，窯口遍及全國，歷代皆有可觀的收藏人口，也皆有可觀的仿品。掐絲琺瑯這項工藝相對於瓷器的發展是短暫的，自元代即深藏於宮廷豪門中，民間難見，且沒有出土文物可供挖掘，現存的掐絲琺瑯器皆為傳世品。從十九世紀開始，西方掀起了收藏掐絲琺瑯的風潮，這股風潮也間接促進日本明治時期七寶燒的蓬勃發展，所以大量的掐絲宮廷精品皆在西方。大陸收藏的興起是近十年才開始，掐絲琺瑯要仿無實品可仿，要挖也無處可挖，除了北京和台北故宮的藏品，能見著的實品，寥若晨星。

　　二〇一六年春季香港蘇富比，舉行一場英國古董商Roger Keverne五十周年紀念專拍，他收藏的玉器和掐絲琺瑯頗為可觀，眾多藏品中「鏨胎番蓮紋棱式花觚」特別吸引我，Roger Keverne得之於一九九三年倫敦佳士得，收藏二十三年後讓出。

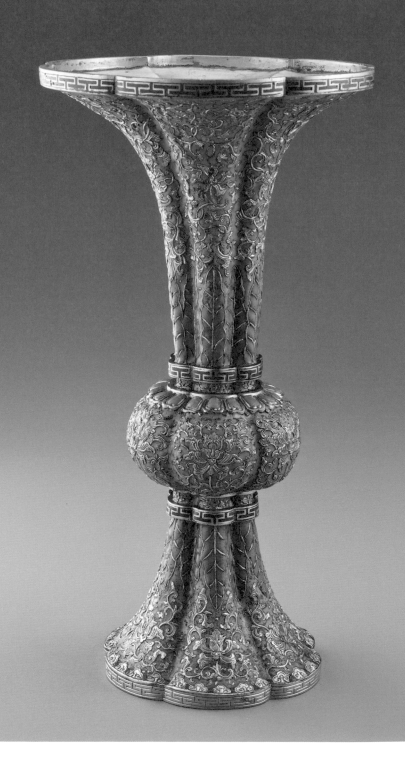

　　鏨胎內填琺瑯與掐絲琺瑯為全然不同的工藝。掐絲乃運用加法，在銅胎上焊加銅絲構圖，然後層層上釉；鏨胎內填琺瑯乃使用傳統雕刻技藝，將胎體上突起的金屬圖案，鏨刻打磨出紋飾輪廓，在胎體減地處堆疊琺瑯釉彩。兩者雖然製造工藝不同，但是平面的視覺卻頗為相似，國外文獻認為鏨胎內填琺瑯工藝應早於掐絲琺瑯工藝，始於元朝。因為比掐絲琺瑯還費工費料，明、清時並沒有大量發展，為數不多。

　　番蓮紋棱式花觚，亭亭玉立，滿身的貴氣。觚源於商周，為盛酒之青銅禮器，宋代繪本已作為花器使用，明清時期亦為佛前五供器之一。此器器型典雅，華麗似珠寶，配色如同西洋技法，深深淺淺的綠松石色，加上突顯金色寶相花為主體的比例配色，雍容富貴，沒有禮器的方正肅穆之氣，應歸類為花器。

　　胎體由六瓣結合而成，此工法似與鏨胎內填琺瑯略異，乃由胎內敲打出圖案，經仔細研磨並鏨刻出花紋，於減地處再層層燒填琺瑯釉，紋路細緻清晰，燒結的琺瑯釉料精實凝膩。深、淺綠松石色搭配青金石色彩，上半身依序為工字紋、如意紋、纏枝番蓮紋和蕉葉紋，中段為蓮瓣紋和纏枝番蓮紋，下身為工字紋、蕉葉紋、纏枝番蓮紋和如意紋，而收之以工字紋。

　　台北故宮將琺瑯器分為掐絲琺瑯、銅胎畫琺瑯和內填琺瑯，對鏨胎琺瑯的收藏幾乎缺席。其歸類為內填琺瑯的藏品，為清代的薄胎薄釉工藝，採用透明琺瑯料，胎體錘碟而成，與鏨胎琺瑯的工藝差異極大。

　　根據北京故宮近日發表的文獻，
金屬琺瑯器分類為掐絲琺瑯、畫琺
瑯、錘胎琺瑯和鏨胎琺瑯。清宮
造辦處檔案裡除了玉器，記載最
多的便是琺瑯作，琺瑯器有三大
官方作坊，北京造辦處、泉州和
廣州。雖然皆為官方樣式，但是三
大作坊各有其特色。北京故宮認為
乾隆時期曾大量製造和收集琺瑯器入
圓明園，可惜故宮的收藏數量遠不及文獻所
載，這些實物或許毀於一八六〇年的圓明園劫難，又或許遭遇盜搶
離散人間，這些海外幸存的吉光片羽，拼湊著大清
帝國曾經擁有的輝煌。遙想公瑾當年，小喬初

嫁了，故國神遊，圓明園卻已灰飛煙滅。

　　收集散失西方的琺瑯遺物，或許
更可以慰撫那段民族的傷痕，以烘雲
托月描繪圓明園的富麗景象。

拾肆 ┃ 乾字鼎

三足鼎立，商周的鼎追求碩大，國家王權的象徵就是要霸氣。

　　初看《西清古鑑》，尤其卷一所繪製的商、周之鼎，常有忍俊不禁的衝動，原本神秘鬼魅的紋飾，書上完全不是那麼一回事，畫得有點KUSO，最明顯得就是「饕餮紋」，它明明白白就是要令人望而生懼的獸面紋，圖面上卻呈現出一副無辜的臉龐，還帶著憨直，令人望而生笑。

　　乾隆嗜古，這個時期的掐絲琺瑯，不論器型或紋飾皆大量取自商周青銅器，故宮多項乾隆仿古藏品，皆可從《西清古鑑》找到比對的器物，尤其是紋飾，大部分都有脈絡可尋，有的直接抄襲，有的延伸演繹，有的別具創意，《西清古鑑》可謂乾隆藝術創造的藍本。

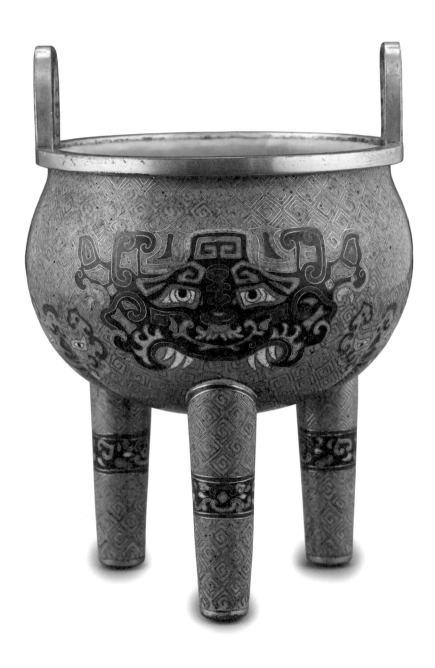

　　「乾字鼎」仿自《西清古鑑》卷一之第四頁『商父乙鼎三』,腹分三份,腹底乾字單款,紋飾主體為饕餮紋,底飾雷紋。《呂氏春秋》有言:「周鼎著饕餮,有首無身」,針對饕餮紋的由來,有兩種說法,一說為寫真的牛羊頭面,一說是由《山海經》的神話動物「肥遺」演變而來。不管何種說法,饕餮紋向來彰顯猙獰原始,乾字鼎的饕餮雖有著獠牙,但這副瞪眼大口的德性,怎生得如此卡通。

　　《西清古鑑》記載「鼎為祭器,用於廟中」,鼎原是先民炊煮肉類的器具,象徵飽食豐饒。政治源於眾人飽食,這般直白地直指中心,民生是為政者的根本,民之所欲須常存於執政者心中。春秋以來,鼎為宗廟享祀之用,器以藏禮,禮以辨義。到了明朝,國家重器飛入尋常百姓家,鼎已成為文人的焚香用器。尺寸之柄,留其形而失其意,徒留一盞香爐常置文房書案。

拾伍 | 皇家壺

　　小時候不喜歡牽牛花，覺得它們糾糾纏纏長得不乾脆。滿山滿野地開，分不清楚是地瓜葉還是野藤。年紀稍長卻有不同的體會，欣賞起倚牆燦爛的牽牛花，它們有著含蓄內斂的美感，循著柔軟的莖葉，輕手捏腳地匍匐前進，開起花來比雞鳴還早，朝著天淺淺地笑，靜候著黎明到向陽。

　　二〇〇六年前往南法旅行，行經摩納哥蒙地卡羅的旅館，旅館裡正舉行著拍賣預展，這家拍賣行以拍賣汽車和遊艇為大宗。走馬看花巡視一遍，有一個展廳展示了一些瓷器，其中有件明朝宣德款的祭藍釉靶盤，我翻來覆去地看，拿不定主意，手中沒有資料可查，也不敢冒然判斷。靶盤旁邊就放著這個掐絲琺瑯壺，作工精細，立蛋形壺身特別巧妙，抓在手上極具扎實感。壺底四字乾隆年製楷書款，底飾牽牛花圖騰，壺身兩面開光，開光裡各自掐了一對色彩斑爛的鸚鵡。這器型我見過，但是想破頭也無從想起出處，唉！人腦到底不是電腦，身在異地，不知如何查證。

　　當晚拉著老公脫離旅遊團隊，就為了這個牽牛花壺。祭藍靶盤因為標價已高，且對釉色的呈現有些疑慮，所以專注於掐絲琺瑯壺的投標。對乾隆皇帝的品味一直無法拿捏，抓不到調性，他的藝術興

趣廣泛，像個好奇寶寶，沒有風格就是乾隆的風格。壺的掐絲工藝和琺瑯色彩應該是乾隆時期，如果能再確認壺形是宮中式樣，那麼就更有把握是到代真品了。

　　牽牛花我喜歡，壺型我喜歡，雖然土生土長的牽牛花和外來嬌客鸚鵡的畫面有點風馬牛，但是牽牛花換個朝顏的別稱，也就湊合著「夜來收閉嬌妍蕾，恐被金風皓月羞」，這樣的畫面才符合宮廷貴氣。

　　壺是標到了，為了給老公大人一個交待，一回國就連忙找資料。皇天不負苦心人，台北故宮銅胎畫琺瑯有著同樣的器型，北京故宮亦有個同樣器型雍正款的銅胎畫琺瑯。我雖然比不上電腦，但也算過目不忘。這次的押寶，完全沒有博奕的成份，是上天對我以往的堅持和努力，一份肯定、一份嘉許，是一顆甜甜蜜蜜的棒棒糖。

台北故宮銅胎畫琺瑯亦有同樣的器型。

牽牛花紋飾早見於明朝瓷器,清朝康熙、雍正亦有沿用。飼養鸚鵡的文獻記載始見於唐朝,紋飾常見於唐代金銀器上。欣賞此壺的重點乃是掐絲工藝的突破,圖案呈現畫作般的視覺效果,渲染的山石花鳥,單單純純地一幅青春鸚鵡,楊柳樓台,碧山人來,清酒滿杯。

拾陸 | 寶相花 蓮瓣盤

　　這盤子張揚的顏色活脫脫就似王熙鳳，《紅樓夢》裡放肆出場的一朵驚豔。第三回王熙鳳的現身，身著「縷金百蝶穿花大紅雲緞窄褙襖，外罩五彩刻絲石青銀鼠掛，下著翡翠撒花洋縐裙」金彩炫耀，外顯而跋扈；曹雪芹筆下的王熙鳳，粉面含春威不露，丹唇未啟笑先聞。大紅、大綠、鮮黃、鮮藍、磈碡白再加上金絲燦爛，不需多做說明，美豔不可方物，就是要人拍手叫好。

　　清初皇室信奉藏傳佛教，為了控制蒙、藏，不單尊崇黃教，還對達賴、班禪進行冊封，頒發金冊、金印，並賞賜琺瑯、玻璃等珍貴器皿以示優遇，藏傳佛教的典型色彩也影響到清朝器物。藏傳五色旗為紅、綠、黃、藍、白，唐卡也幾乎都是這五色配置，盤子的色彩訴說著它的脈絡，暗示著藏傳佛教的身世。

　　漢以前中國少有植物花卉圖紋，隋唐以降出現了大量的花卉紋飾，這可能受到西域及波斯的影響，也可能是漢朝隨著佛教而傳入中國。龍門石窟的花藻井紋，唐朝時期的寶相花，和宋朝《營造法式》裡的海石榴、太平花及寶牙花紋，雖然為中原傳統紋飾，但是總帶著一點異國風味。尤其盛行於明、清時期的番蓮花紋飾，文獻裡還直接稱之為「西番蓮」；西者西方也，番者四夷也，由外域傳入的字義顯而易見，但是番蓮花紋飾早見於漢朝織品。這些花樣紋飾

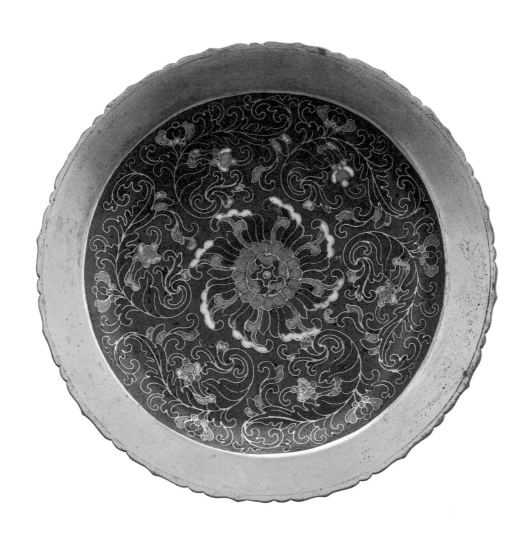

歷經二千年的演繹，脈脈相傳；存在於中國歷代的建築、器物、織品中，獨創一格，別無他處分號。

　　盤中為寶相團花，周遭一圈海石榴卷羽紋，背面周鑲如意紋，內圈為清代掐絲琺瑯器常見紋樣番蓮花；纏枝羽葉婉轉自如，富於流動之態。綠色、藍色比例為二比二，其他紅、黃、白加總為一。色彩採用《營造法式》五彩雜花第一太平花的配置，吸睛的綠底藍葉，呈現宋朝營造彩畫上的富麗堂皇。

　　西藏五色旗和宋朝營造彩畫，兩造在這只蓮瓣盤中交織的身影，到底哪個是雞哪個是蛋，文化的融合像孫悟空身外身法，幻化的三二百個小猴，出神變化無方，應物隨心，同在時光的分流中難分彼此，借個掐絲琺瑯盤，存留個共同記憶。

收藏筆記

此盤非用器，應為禮佛祭盤。

拾柒 | 玩色活計
——福壽盤

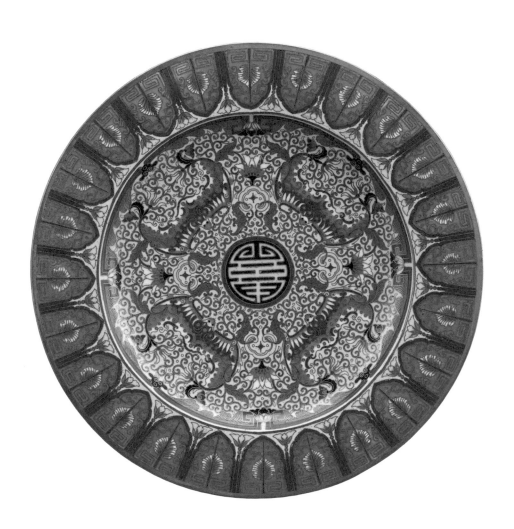

　　明末清初的收藏家孫承澤在《春明夢餘錄》卷六稱「宣德之銅器，成化之窯器，永樂果園廠之髹器，景泰御前作坊之琺瑯，精巧遠邁前古。」永樂漆器、宣德爐、成化鬥彩瓷，景泰琺瑯，這條明朝宮廷藝術精品的指標，後世藏家莫不奉為圭臬。古今傳續的收藏道路，窈若深洞，脈絡相傳，後世如何梳理清朝的宮廷工藝？如何彼唱此和著收藏之路？

　　個人認為，康熙之松花硯，雍正之瓷胎畫琺瑯，乾隆宮廷造辦處之掐絲琺瑯，精巧遠邁前古。松花石硯和瓷胎畫琺瑯為過去所沒有的工藝傳統，唯有清朝才出現的創新，乾隆的掐絲琺瑯不論技術和式樣又集前代之大成，精進而求新，故此三項工藝可視為記錄清朝盛世文化的代表。

　　乾隆時期的掐絲琺瑯功業如何超越景泰御前作坊？這時期的掐絲琺瑯在兩方面有突破性的發展，一是豐富的琺瑯顏色，二是工法的求新求變。

　　元朝、明朝的掐絲琺瑯看似華麗卻單單只用了黃、白、紅、藍、綠幾種顏色，一直到十五世紀末，明朝中期才見混合而成的其他色彩，展現了調配更多顏色的追求。乾隆時期承襲了康熙、雍正對琺瑯顏料研發的基礎，可使用的色料達十多種，尤其粉紅色、黑色和松黃色的運用。乾隆八年《活計檔》記錄著皇帝指示掐絲琺瑯用色情況：「此掐絲琺瑯顏色七、八樣甚少，多揀些顏色燒掐絲琺瑯活計。」「再燒造掐絲琺瑯器皿活計等件，用此十八樣顏色成造，欽此。」

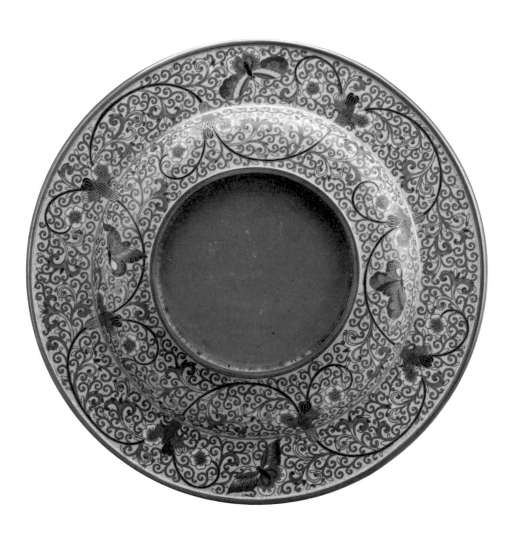

　　此時期帝王的品味明顯地玩彩好色，再加上工藝掌握的能力，呈現出掐絲琺瑯斑斕繽紛的風格，掐絲線條勻稱流暢，構圖精緻明確，品質之優秀不容質疑也無從複製。

　　福壽盤色彩達十多樣，掐絲線條精細，盤中為一壽字，四隻蝙蝠（福獸）圍繞，間飾如意紋、卷草紋和蓮花紋。外圈蟬紋，蟬紋內飾菩提葉，背面滿飾梅花卷草紋及蝶紋。

　　盤內為秀雅的淡粉藍色地，突顯淡粉紅色主題紋飾通透嬌嫩；黃色搭配鮮明奪目，更有畫龍點睛之妙，頗具清宮品味。雖無款，然作工精膩，掐絲銅質含金成分高，北京故宮藏有相同紋飾的內填琺瑯盤，斷為十八世紀製品。

拾捌 | 魚子紋筆洗

　　收藏掐絲琺瑯有個有趣的現象，落款當不得真，僅供參考；同一時期的款式也多樣，沒有統一答案。最扎實的斷代得從各方面斟酌、類比、思索，才能下定論。即使是台北故宮的掐絲琺瑯藏品，本就是清宮舊藏，來源可靠，仍有很大的數量根本無款可查，尤其是雍正款的掐絲琺瑯，不同於銅胎畫琺瑯的眾多落款，全世界唯一發現的落款只存在台北故宮，一只單色掐絲琺瑯「豆」。

　　雍正時期只做了一件掐絲琺瑯作品嗎？雖然清宮造辦處有部分記載遺失，還是可以找到雍正大量贈與西藏掐絲琺瑯的記載，乾隆多種琺瑯色料的基礎也是雍正時期所奠定。「………雍正六年在怡親王允祥的監督下，又新燒成十八種顏色的琺瑯釉料……」，我們不妨試想雍正時期的掐絲琺瑯面貌：作工精細無比如豆，因為精細故掐絲銅質含金量必高。顏色鮮活如其單色菊瓣盤，紋飾高雅時尚類比其銅胎畫琺瑯。尤其雍正時期瓷器特有的檸檬黃、黝黑和豔粉紅色彩，及多層次配色方式。或許我們可以在一些無款的掐絲琺瑯裡找到雍正的作品，這應該是掐絲琺瑯尋寶般的謎題。

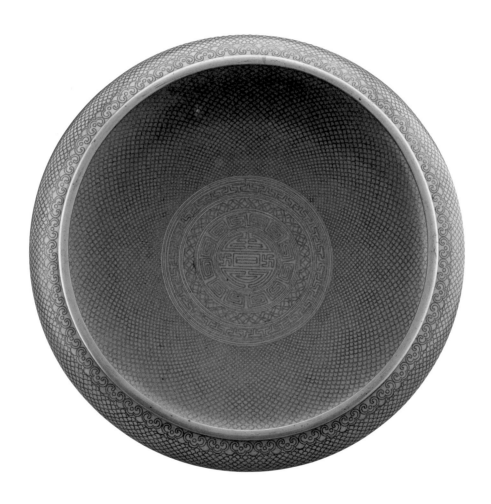

　　豆的掐絲細緻，已接近巧奪天工。全器以幾何圖案粉米紋為主體，雖然沒有其他雍正款的掐絲琺瑯器可供參考，但是光看豆的精巧，足可推斷雍正應該是一個龜毛到有強迫症的完美主義者。豆的風格，也給掐絲琺瑯的研討另一點提示，我們可以追究單色掐絲琺瑯的風采，比單色釉瓷器多了顏色飽和度的演繹，明麗濃豔的表情將琺瑯色彩成為唯一焦點。

　　魚子紋筆洗是英國收藏家的藏品，淺缽器型，全器亮眼的孔雀藍色，除了缽口的如意紋，滿飾魚子紋。紋飾規整，所有線條可說是手作極限，無可挑剔。琺瑯厚度是極限，再厚釉料就無法附著；掐絲密度也是極限，再密琺瑯釉料就無法容身。器內紋飾也是精彩，中心為喜字紋和萬字成雙，第二圍是養心殿常見的窗花軲轆錢，第三圍工字紋，接著是魚子紋。全器滿工，連圈足內都是天藍釉料。

常看一些文章說清朝器物有東洋味,模仿日本,尤其是雍正時期。這些話實在令人倒足味口。中國器物的風格都有其脈絡可循,何需向日本取經。反之,倒是日本屢屢西來朝聖,像明末再度盛行的幾何圖案,日本於明治時期充分地抄襲於瓷器、漆器和七寶燒。說清朝有東洋味,不僅做學問本末倒置,這心思更是數典忘祖,別忘了日本模仿中國的食、衣、住、行、育、樂,早見於漢朝。

明朝後期,約西元十六世紀末至十七世紀初,掐絲琺瑯的紋飾大量出現沒有情節,不具物象的幾何圖案。原出現在漢朝、魏晉南北朝,原始瓷器的聯珠紋、輥轆錢紋、魚子紋大量運用於掐絲琺瑯,形成既懷古又簡約的風格。這些展現形式之美的圖案,同樣也出現在清朝,只是清朝更形規整和程式化。

至於魚子紋筆洗的年代,下面一則記載,或許是線索。清宮《活計檔·琺瑯作》記載著「乾隆四年十二月初八,七品首領薩木哈、催總白世秀將唐英照樣燒造得魚子紋汝釉雙耳太平水盛四件、魚子紋汝釉筆洗六件……」琺瑯作的魚子紋汝釉筆洗,應該是掐絲琺瑯,單一紋飾的單色掐絲琺瑯在此有了明確的記載。可惜近代對掐絲琺瑯的研究本就貧乏,更遑論探討單色的掐絲琺瑯。

魚子紋又稱水紋、魚網紋或波濤紋,圖案可溯源至新瓷器時代的彩陶文化。中國康、雍、乾三代器物的登峰造極,是中國五千年歷史的堆疊鋪墊。「瑯函錦篋深韜襲,留付松蔭後輩看」,因為鑑賞的情感讓人和器物有了連結,也讓人與歷史有了牽繫,每一個收藏者都是薪傳史詩的工作者,我這麼期許著自己。

拾玖 景泰年製

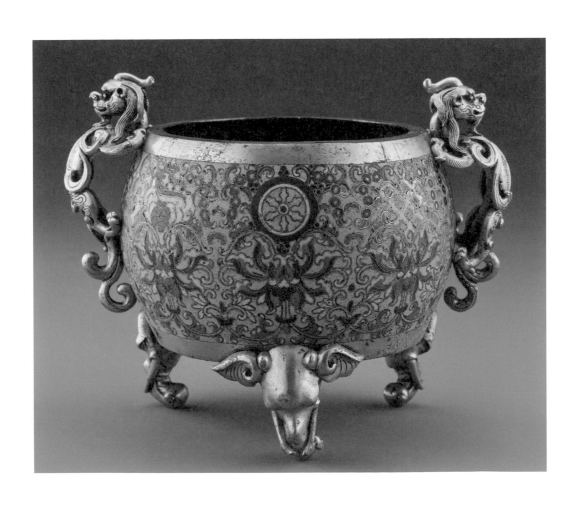

和銅爐宣德款滿天飛同樣的狀況，掐絲琺瑯景泰款亦是滿天飛。還好掐絲琺瑯據以斷代的線索多，真實年代的馬腳很快就會露出來。

古董的「識」包含了許多面向的鑑別，所以難。前輩常說風格識器，能以風格辨別古董年代，絕對是武林高手，這必須熟悉各類別的器物，具備每個朝代量子般的精密資料庫，對器物時代的演變，時間跨度必須追溯至商、周或更早。

識別掐絲琺瑯可從以下幾個方面著手。

第一是銅質，明朝早期的掐絲和器身皆為黃銅，後期純銅含量越來越高，到了清朝銅質為純度高的紫銅。第二是熟悉明、清各朝代的瓷器圖案和器型，做為類比基礎。第三是各朝代琺瑯顏色的差異。例舉來說，明朝宣德的藍非常飽滿美豔，此後每況愈下，一直到康熙才又出現鮮麗的藍色。明朝琺瑯釉料顏色較局限，尤其沒有粉紅色，粉紅色出現於康熙末年。第四是色彩的搭配和色彩間的比例，這部份必須大量看故宮及博物館的掐絲琺瑯藏品，從中歸納出一些規則，其中的精妙請參考〔寶相花蓮瓣盤〕一文。

猛然一看三足象爐，就覺得零件多了一點，如果少了雙龍耳，器型也不會違和。象足和龍耳的塑形為明朝風格，景泰年製的陽鑄方款也很到位，但是琺瑯器身卻是道地清朝出品。器身的紋樣為暗八仙，始見於明早期，清朝則

盛行於康熙末年。紋飾布局嚴謹，色彩配置典雅，檸檬黃的黃色，幼嫩的粉紅色，三個層次的綠色，湖綠、正綠和黃綠。藍也是兩個層次的藍，底色是偏淡的天藍色，再加上白色、紅色、土黃色、黑色，色彩繽紛卻一絲不苟，搭配的十分協調。尤其念珠的球形潤色效果立體，於琺瑯器少見。

《Chinese Cloisonné: Pierre Uldry Collection》書中提出清朝兩個時期的景泰托款由宮廷為之，一在康熙時期，另一為乾隆。至於如何分辨康熙還是乾隆，並無說明。三足象爐根據琺瑯的呈色應該是乾隆時期製品，最明顯的差異就是康熙沒有檸檬黃，此器檸檬黃極是豔麗成熟，應該是乾隆時期所燒製的琺瑯料。象足及龍耳，工藝精湛生動，銅質屬於明朝常見的風磨黃銅，鎏金呈色也是明朝的澄黃色。很可能器身已毀，乾隆時期為之重製，再接上原器的三象足和雙龍耳。

　　手作的完美是獨一，佛法世界的朵朵蓮花帶著先人的氣息，循著掐絲的路徑感受其虔誠意念，胸中之一副別才是匠人，眉下之一雙別眼是相識的我們，共同為歷史的滄桑加些份量。

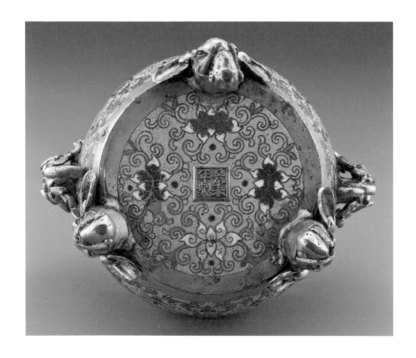

收藏筆記　參加由景德鎮主辦《填空補白考古新發現》研討會後，曾和鴻禧美術館James館長討論掐絲琺瑯景泰款。依據空白時期的瓷器不落款的情況，有極大可能掐絲琺瑯在此時期也是無款，故世間景泰款疑慮甚多。

香道用器

貳拾

　　中國金屬器物，有著清晰的脈絡，從商周青銅器、戰國錯金銀、漢朝鎏金工藝，到了唐朝金銀器似乎走進胡同，缺乏令人矚目的亮點。其實不然，宋朝的仿古青銅器，元、明、清時代的銅作工藝，一直持續著獨步世界的製銅技藝。明朝有宣德爐，清朝呢？相對於康熙、雍正將心思致力於琺瑯瓷的發展，乾隆將眼光投向掐絲琺瑯器，這項吉金鑲彩的銅製工藝。

　　乾隆時期是掐絲琺瑯的美好年代，舉凡祭祀禮器、皇室陳設和生活用器皆以掐絲琺瑯製造，多處文獻記載乾隆偏好掐絲琺瑯器物。這時期的掐絲線條均勻工整，紋飾流暢嚴謹，釉彩鮮明，胎體厚重飽滿，鎏金燦爛……。這些讚揚之詞對應的實物是何種面貌？

　　可惜台北故宮這塊據以斷代的礎石，不是常常可以觀摩的，掐絲琺瑯器物不屬於常態展，中國藝術史也沒有掐絲琺瑯這項工藝的撰述。

　　拍賣會偶見一些刻著乾隆年製暨千字文的香盒、香爐和瓶，每件體積皆非常小巧，只有十來公分，鎏金的底部陰刻乾隆年製，或勇、或扶、或精……我心裡犯疑，這是什麼？像是辦家家酒的玩具，

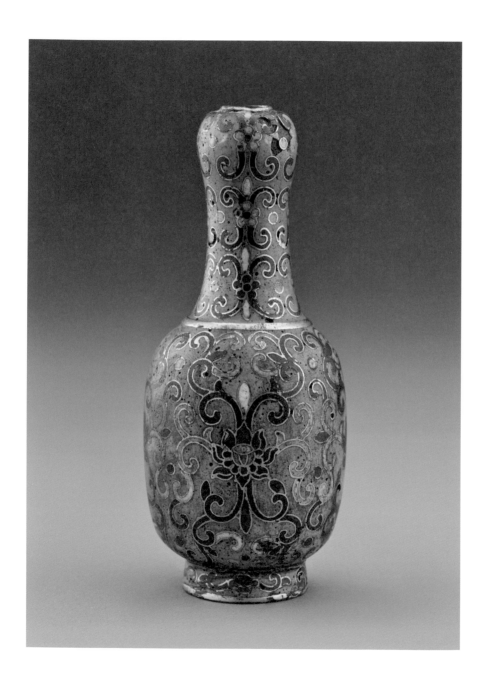

是多寶格裡的小珍玩嗎？仔細端詳，好似紋飾精細的珠寶，宮廷般樣式卻充滿文人氣息。直到翻閱《內務府造辦處各作成做活計清檔》的史料，方才知道是一套置於書案的香道器物。

這類型用器，最早文獻見於雍正七年七月「特賜暹羅國王琺瑯香爐、琺瑯匙箸瓶、盒各二份」；乾隆七年八月「照建福宮掐絲琺瑯三件一份爐、瓶、盒三式多做些，其款用千字文號數落……」。台北故宮即藏有多套如文獻所言，鐫刻乾隆年製及千字文款識的爐、瓶、盒掐絲琺瑯，三式一份。盒用於裝備沉香片，爐是燃燒香器，瓶用於插放箸和壓匙。焚香、品茗、讀書，宮廷裡的悠閒興致與民間文人別無二致。

乾隆時期宮中的掐絲琺瑯器有三處作坊，廣州、揚州和北京宮廷造辦處，「香道用器」有文獻和實品的對證，應是扎扎實實出自內廷造辦處的掐絲琺瑯標準器。

歐美拍賣會的拍品，見盒不見爐，見爐不見瓶，見瓶亦不見箸、不見匙，伶仃地站在櫥櫃裡，失去背景布幕，星零寥落像個時代孤兒，此類香道用具原是清宮裡冥思遐想的時空膠囊，漢化文人的風雅見證。

香道用器雖是番蓮紋基本款，還是值得開懷竊喜，容許好雅者，裝個模做個樣，來個午後沉香好時光。

貳壹 | 米壇城

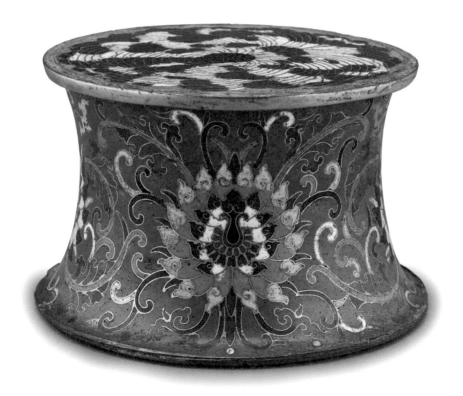

「我家門前有小河，後面有山坡」，對都會區的小朋友來 ，簡直就是祖母級的傳說，但這景象確實在童年的記憶裡。出家門的幾步巷口，流著一彎溪流，打從橋上走過，倒影在水中，溪水清澈甜淨，每天都可以和魚兒相見歡。後面的山坡是一大隴竹林，竹林裡住著養蜂人家。飽滿的綠色大地，再加上飽滿的藍天，紅紅的花，白白的雲，童年的色彩，讓人瞇著眼笑。

色彩在中國充滿封建和階級。秋香色是皇太后專屬的顏色，粉紅色是妃嬪的顏色；黃色，皇也，除了皇室誰都別想用。朱門酒肉臭，連紅色都貼上富人的標籤，高貴的紫色從漢朝就用來區分階級。這麼層層霸佔下來，民間的色彩就顯得單薄，黑色屋宇只能加個駁字，陰鬱的灰色磚牆，穿著濛濛青衣，白色只能一貧如洗。奪目色彩只存在民間的廟宇，紅花綠葉的邏輯，一派鮮豔的原色讓人驚心。

色彩在歐洲就呈現出百花齊鳴的壯觀，可揮可灑，一幢幢粉嫩色的屋宇建築於青山綠水間，湖綠、鵝黃、藕色、粉紫……屋子裡淺綠色牆配上草綠色沙發，深紫可以搭配深黃，千萬種色調任人擺佈，家家戶戶都是玩色高手。

其實，中國皇家絕對是玩色鼻祖，絲綢和瓷器是最佳的證明，恢宏大器看唐朝，內斂優雅看宋朝，看清朝糖果般浪漫的色彩，就在掐絲琺瑯。

　　這件掐絲琺瑯祭壇雖有殘缺，但繽紛多彩，是清朝特有的粉彩調色盤。罕見的粉紫色地，鑲嵌四朵纏枝番蓮花，朵朵奪人眼目。顏色堆疊如萬花筒般精彩，清亮的青金藍讓人一見傾心，淡雅的湖水綠也令人驚喜，黃正鮮，綠正嫩，這般色彩的搭配堪稱琺瑯瓷母。

米壇城為藏傳佛教齋戒供佛的器具，順著檯面上的蓮花紋飾，以米粒堆畫成一朵白色蓮花禮佛。
中國圖飾並無統一名稱，番蓮花採用台北故宮於掐絲琺瑯器的紋飾定名，根據番蓮花的樣式、掐絲工藝及琺瑯呈色斷為乾隆時期。

 和平鴿

　　清朝前的鴿子名不見經傳，刻板印象僅止於飛鴿傳書；器物中的圖騰少有它的身影，既沒有擠身於吉祥動物之列，也似乎上不了什麼枱面。

　　歐美人士非常喜歡鴿子，君不見教堂前的鴿子，每隻都碩朗肥美。鴿子是和平的信使，象徵著聖靈高潔的品格。〈創世紀〉裡洪水一退，諾亞就派出鴿子和烏鴉去尋求信息。第一次鴿子無功而返，第二遭烏鴉沒回來，直到第三次，鴿子叼著橄欖葉回到方舟。神原諒了人們，洪水已退，光明的盼望隨著鴿子翩然而至。

　　清朝製造各種鳥類的香爐，鴿子爐也在其中。從鳥翼放置沉香，煙出鳥喙，既寫真又賞心。道光以降，對西方甚是戒慎恐懼，飛了為數眾多的掐絲琺瑯鴿子到國外，「和平」，中國是愛好和平的民族。但是一點用也沒有，人家槍桿子照常架在你脖子上，文物照搶，圓明園照燒。

　　遞交橄欖枝是強者的專利，文明強國才能擺出和平的姿態。中國向來對中土以外的地區沒有野心，你不犯我，我絕不會吃飽了去侵略你。中國是富裕的，五千年的富裕強國有著近悅遠來的傳統。

　　和平是西方鴿子的象徵，但在中國呢？真的名不見經傳嗎？當然不是，鴿子和佛教有著綿密的連結。《大唐西域記》裡記載，釋迦牟尼佛為了感悟捕鳥人，幻化為一隻鴿子，投火而死，渡化補鳥人成為虔誠的佛教徒，並證得聖果。是以印度許多佛寺即以「迦布德迦」命名，迦布德迦就是鴿子之意。掐絲琺瑯於元、明初期，大都為供佛器物，所以不論器型和紋飾，自然充滿了濃濃的佛教意涵，鴿子香爐就在這樣的背景下產生。

　　黃色的和平鴿，代表皇室的黃色鴿子也飛去了西方。鴿子天生喜歡牠的家，雖然遠走高飛，歷經三百餘年，仍然找得著歸途回來。

收藏筆記

　　鳥類香道具數量頗豐，要以精緻度和色彩層次劃分，十八世紀製品相對於後期產品細膩工整極多。

鳳凰棱花盤

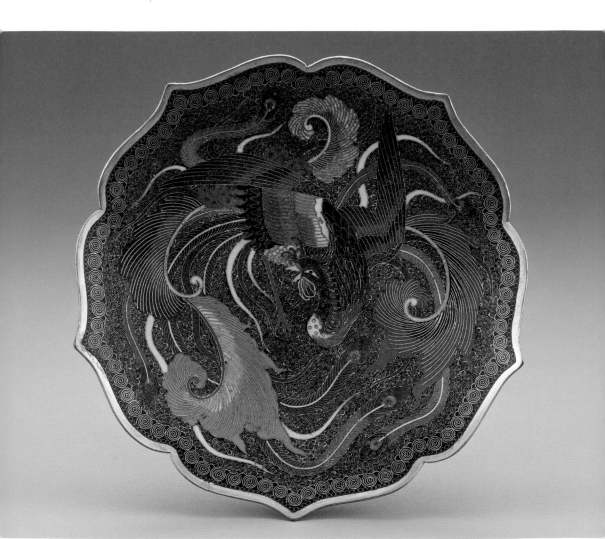

　　二十年前，老公還是個小律師，只買得起逗點般大小的珠寶給我，本就偏愛精緻的東西，正符合心之所好。有回去日本度假，在六本木一眼看見一件琺瑯製的瓢蟲墜子，很是喜歡，揣測這個禮物老公應當付得起，隨意拿起戴上，看見標價，約莫二、三公分的小小瓢蟲，一百萬日幣。老公撇著嘴沒說話，我和店員聊了一會，搞不懂為何要這個價錢，雖然店員解釋琺瑯填料是用珍珠和寶石磨製而成，初聞這一價位，伸出去的舌頭還是縮不回來。這也是第一次驚豔於掐絲琺瑯這項工藝。

　　小時候看過一些掐絲琺瑯外銷製品，從不覺得它們漂亮，認為就是個有「工」無「藝」的商品，想不透歐美人士為何喜歡。但是見著這個金工小瓢蟲，讓我聯想起同樣都是精緻金屬工藝的商朝鑲嵌綠松石器和戰國金銀錯。瓢蟲背上的金屬線條結合耀眼色澤的填料，由寫實到寫意，展現金屬圈凝珠寶並賦予生命的創意；綠彩金圓的瓢蟲，紅彩銀色曲線的蟬，黃彩金絲的蜜蜂，像一隻隻隨身小精靈，戴在身上神龍活現極了。

　　掐絲琺瑯就是這般讓人驚豔，生活上的美好追求是將器物珠寶化的講究。一隻小瓢蟲從此開啟了我收藏和研究掐絲琺瑯的漫漫長路。

　　美國新英格蘭地區聚集了許多古董店和拍賣行，五十年以上歷史的老字號比比皆是，Great Neck地區住著許多日本人，這裡的古董店不乏中日精品。每次踏進古董店尋寶總是令人雀躍，對古物的反覆思量也是場揪心的驗證遊戲，一見這鳳凰稜花盤，令人眼睛一亮，就似當年初見瓢蟲的驚豔，完全沒有多加思考，直接想納入囊中。老

公對我見獵心喜表現得那麼明顯有點意外，律師的職業症狀，拉住我往後退，自己開著玩笑問古董店家：「日本什麼時代的製品？」

　　老板非常嚴肅地解釋著：「掐絲的銅線含金量極大，盤的形狀和鳳凰的圖案都是中國傳統元素，基本上是模仿唐鏡；底飾渦紋始於商朝青銅器，白、藍、黃、黑不透明釉的使用，透明帶金點的玻璃綠，鮮明的粉彩調色盤，這些都表示Made in China的清三代作品。尤其鎏金工藝，日本少有銅鎏金製品，呈色也和中國不同。更重要的是，中國的鳳凰和日本的鳳凰天差地遠，店裡有日本七寶燒的銀絲鳳凰，不論如何精作，怎麼看都像一隻走在地上的雞。」

　　我很懷念紐約州的傳統古董店，以及老闆們渾身上下飽讀詩書的中國老學究氣味；也很懷念那些年和文物相知相遇的閒情逸致。十多年後我再次走訪，已不見精彩的中國古玩，雖然明白大部分已回歸祖國，逛著逛著卻也不禁唏噓了起來，請容我輕聲一嘆：「尋尋覓覓景相似，覓覓尋尋物已非。」

掐絲琺瑯
仿品

貳
肆

　　友傳來照片,問我意見。以往看到仿品其實不會那麼介意,因為仿掐絲琺瑯有點難度。可是當仿品長得和自己的藏品很像,那麼心裡可會大大的犯嘀咕。

　　原以為近代掐絲琺瑯仿製道行還不夠,民國時期仿得最好的那一批都上不了我的眼,有何可畏。猛然一看朋友給的照片,還真有點樣子,提醒我大意不得。民國那批仿作,工藝雖好,但是多仿嘉慶之後的外銷品,或自創樣式,如果熟記台北故宮藏品,再從工藝、呈色

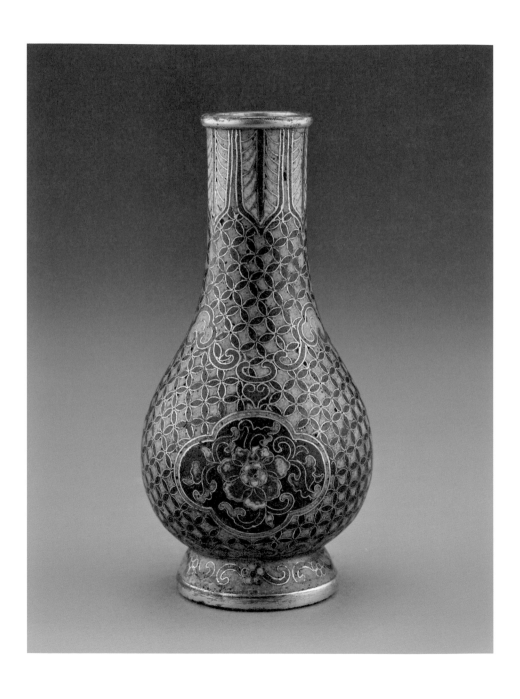

和器型上，要分辨年代倒也不是難事。但是近年的仿品是照著各大博物館和拍賣行的圖錄而仿，如果沒有大量上手真品，被矇騙的機率還真不小。

收藏古董，因為仿品眾多，大大提高了收藏的門檻。讓大部分的收藏愛好者窮其一生只在真和假中打轉，無法得到收藏古物的趣味，不能如同古人般尋古探勝，欣賞美術的本質。

上回和某拍賣公司有段互相栽贓的對話——

「請問你收藏掐絲琺瑯的原因？」

『我喜歡宋瓷，但是你們把瓷器當農作物，滿地都是，至今仍不斷挖掘，拼拼湊湊就是一個成品，仿品更是絡繹不絕，地下文物是你們的專業領域，在你們眼皮子底下收藏宋瓷，無異老虎嘴邊拔毛。掐絲琺瑯你們挖不到，而且真品多在歐美，你們沒樣本做假。』

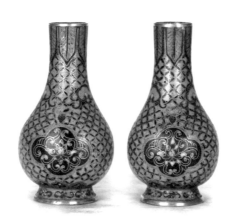

掐絲琺瑯仿品

「不對,現在掐絲琺瑯仿品很多,台北是大本營,都是台北仿的。」

『不會吧,台灣製銅技術斷層,人工又貴,我看都是北京仿的。台北奸商可能多,應該是你們仿我們賣吧……。』

收藏到現代仿品無疑非常令人沮喪,尤有甚者會懷疑自己累積的知識是否有誤。原本賞心悅目的美事,變成疑神疑鬼的偵探活動。最保險的方法就是有懷疑就別買,尤其價格已被炒作的品項,除非來源清楚,否則納藏的風險很高。

對照本人藏品和仿品,大家不要害怕,從照片應該就可分辨真和仿。如果又能上手實品,看看內膛的工藝,仿品就無所遁形,不須進一步比對呈色和掐絲手法。但是,讀者如果對這兩組照片都還在抓頭搔耳,嗯……,雖然掐絲琺瑯這個品項還沒火紅,還是純欣賞就好。

唉!這些做假、賣假的,真是夠了……

貳
伍

單色
掐絲琺瑯

　　如果你心醉於繽紛的掐絲琺瑯，那麼瞧瞧構成的單一色彩，每個顏色都可以一枝獨秀，像清宮裡的菊瓣盤，風姿各異的三千佳麗，一個都不能少的概念。瓷器有單色釉，掐絲琺瑯自然也有單色琺瑯，只是掐絲琺瑯在單色釉主題討論還不成氣候，特殊個體就更加容易忽略。

　　台北故宮博物院藏著許多清朝的單色掐絲琺瑯，紋飾多為單一的雲紋、幾何紋、蓮紋、冰裂紋……，顏色有祭藍、孔雀藍、淺綠、磚紅、淺黃……。最引人惦記的是八供中的黑色香爐、花觚和燭台，這系列幾乎絕跡於古董市場。單一黑色和金色的對比，讓器物展現著冷冽的氣息，此時無聲勝有聲，深沉幽遠如那輪江心秋月白。

　　二十多年前美國紐約州的古董店，還常見單色的掐絲琺瑯，和故宮的典藏系列有些不同，銅胎比較輕薄，往往只有單面的工藝，掐絲的鎏金大都褪色殆盡，紋飾也較為粗略呆滯，這些應該是清末民初的產品。當時對這些單色品項不屑一顧，不論優劣一律打入冷宮。直到看見故宮圖錄，方知單色掐絲琺瑯的魅力，色彩艷麗飽滿、光澤燦煥如寶石般純粹，美麗不可方物。查閱清宮造辦處琺瑯作的文獻，也發現一些單色掐絲琺瑯的記載，於是開始刻意留意這個品項。

　　單色掐絲琺瑯在市場上件數不多，精美的清盛世品項更是如鳳毛麟角，十年來連清末、民國製品也急速減少，可能遭受歲月洗禮自然淘汰，因為生銅鏽的琺瑯作不像商、周青銅器仍舊得人青睞，外表欠佳的掐絲琺瑯往往難入收藏家法眼，這中間有多少掐絲文物流失？讓人不忍細思量。

　　台北故宮擁有最多的掐絲琺瑯精品，但是研究報告闕如，遷台多年直至二〇一四年才開始出現在展廳，展出件數也不多。一個文物收藏機構政治掛帥，研究人員即使有心也無力，理應以學術研究、保護文物和活化展覽為依歸，這樣才對得起先民！才能向歷史交代！

　　節錄林徽因詩句，她以生命挽救掐絲琺瑯——

你的眼睛望著我
不斷在說話
我卻仍然沒有回答
一片的沉靜
永遠守住我的魂靈

古物有靈，這一方土地人們的輕薄，其自有去處。

 獸環方壺

蘇富比香港秋拍現場,「樂從堂」的掐絲琺瑯像陳設珠寶般展示著,十坪的展示間,昏暗的幽室,亮點聚光在十二件展品。

明朝的掐絲琺瑯,除了宣德、嘉靖和萬曆有無疑的標準器,其他朝代的認定還是各自表述,尤其為數眾多的景泰年款,有極大的機率都不靠譜。日前以瓷器的風格做為推論掐絲琺瑯年代的依據,似乎是一個很好的辨識系統。景泰年間的瓷器屬於空白期,空白期不加款的慣例,使得景泰掐絲琺瑯極少數的落款例證都有疑慮。希望隨著景德鎮瓷器的發掘而有更深入的探討,讓景泰年款有清楚的論述,使得明朝的掐絲琺瑯有更清晰的輪廓。

十二件展品有大半曾記載於鴻禧藝術美術館出版的《陳昌蔚紀念論文集》,雖然掐絲琺瑯的斷代眾說紛紜,但是似乎有一些共識正在形成,越多的研討,越多的藏品展示,真理越辯越明是好的現象。展品中,精巧細膩的藏傳祭器非常吸睛。明朝前期,掐絲琺瑯已達製作的高峰。一般而言明朝以十五世紀做為分野,精品集結於這個時期,十六世紀以後工藝略為下降,鎏金呈色、色彩的豔度和胎料的結合普遍遜於十五世紀製品,尤其十六世紀後半,胎體錘打而成,器型單調輕薄,明朝薄荷糖般通透水靈的藍色地亦難再現。

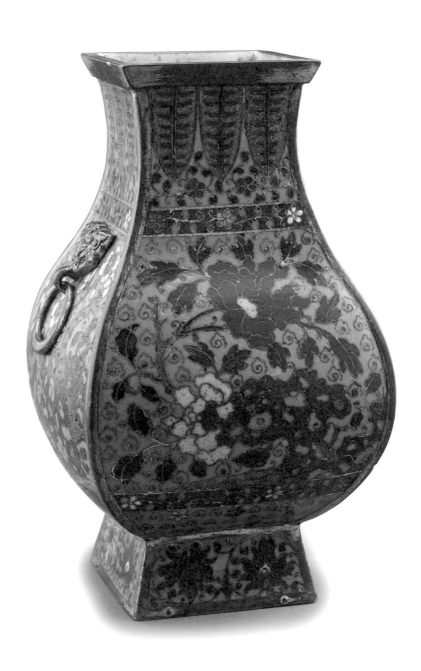

　　觀察過拍場上一些掐絲琺瑯的價格，往往尺寸越大價格越好，竟是買黃金的邏輯，晚清製品一百二十幾公分見方，竟然拍到三十萬美元。思來想去可能體積大可當門口的石獅子擺設，這個豪氣！但是美感不一定和豪氣劃上等號。自古中國文人有另一番雅好，追求含蓄精巧的古玩，纖細盈手的古玩是耐人尋味的，耐人尋味需要思考，偷得幾柱清香時光的靜態閒情。

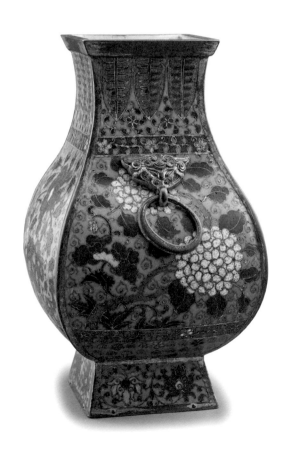

　　獸環方壺的年代撲朔迷離，因其圖紋非典型，不知從何著手論斷。先論其風格：布局疏朗娟秀，畫面清麗婉約似成化、弘治。器型方正，又有正德的樣子，但是用來抓釉的底紋又似嘉靖朝。掐絲工藝採用鑽孔將銅片埋入胎內固定，掐絲末端回鉤，這是成化至正德間的常見工法。再論顏色，醒目地使用鮮豔欲滴的紅色，明朝除了宣德，只有成化及嘉靖時期有紅豔如血的紅色，萬曆朝及明朝末期的紅色偏磚紅。藍底也是明早、中期的薄荷糖藍。蜜蠟黃，色稍透明，鵝黃嬌嫩；再加上初期的紅、白混合調色，獸環方壺應為明朝中期製品。

　　判斷掐絲琺瑯的良窳是什麼，除了稀有度，色彩搭配、顏色飽和是指標，細膩程度也是指標：看繽紛、耀目的色彩如何合宜的配置，看濃豔的色彩如何適當地拿捏比率；亮眼卻耐人尋味，精巧卻恢宏大氣。這些都是掐絲琺瑯器的特點，也唯有掐絲琺瑯才能詮釋如萬彩般凝結的明珠器物。自然界的顏色在中國皇家手裡做了最佳的揮灑，不負上天恩贈美意，莊重沉靜的珠寶燒。

收藏筆記

紅色是鑑別掐絲琺瑯年代的基礎之一，劉良佑以台北故宮藏品為例提出：明、清時期紅色顆粒的分別，明中期有些含有光度較高的紅色，應為寶石的粉末。此壺的紅色值得追究，紅色光彩度極高。

掐絲琺瑯尾聲
十九世紀末，二十世紀初

比利時古董商指著幾只掐絲琺瑯告訴我，清末的掐絲琺瑯跟中國的狀況一樣，大部分都是垃圾。我抿著嘴巴不說話，想著道光皇帝以後的中國，整整二百年的孱弱。內憂外患，國窮民困，生活上的優雅講究，自然無以為繼。「垃圾」，難道這就是《Chinese Cloisonné：Pierre Uldry Collection》這本書以日本明治時期作品，做為最後篇章的原因？

清初供應皇家掐絲琺瑯有三大作坊，北京故宮、廣州和揚州。北京故宮以小件器物為主，揚、廣州則燒製大型器物。嘉慶以後歐洲對中國的掐絲琺瑯需求強勁，這時北京造辦處幾乎停頓，只剩下北京私家作坊和廣州。廣州也是銷售海外的集散地，廣州自創一格，以工藝略微簡易的內填琺瑯為特有的產品，內填琺瑯乃以薄銅製胎，再貼上金或銀箔，最後上一層透明琺瑯釉，講究得再畫上金彩紋飾。這個時期銅質普遍冶煉不佳，鎏金淺薄，紋飾簡略，工藝落後前朝甚遠。

清末，日本急起直追，以廣州內填琺瑯為樣本，再參考由清朝宮廷流出的掐絲琺瑯三代精品，製作出別具特色的銀製七寶燒。明治時期名家輩出，尤以並河靖之最為傑出（1845-1927），他在德國化學家的協助之下，是日本燒製透明黑色琺瑯料的第一人。日本國強後，日本七寶燒跟著水漲船高，歐美人士趨之若鶩。廣州外銷市場彼長此消，中國的掐絲琺瑯逐漸步入衰亡。

十九世紀末葉，廣州製作的掐絲琺瑯和日本的掐絲琺瑯很難區分，因為廣州曾為日本大量訂做產品，日本皇室也在供應名單之內。中、日較可供識別的為釉料，中國特有的不透明黑色釉料，其他顏色也非常純淨。這時日本的掐絲琺瑯製品，細

緻度尚可，但色料不夠精純，所以圖紋幾乎是模糊的。筆者認為此時期的銅製掐絲琺瑯，中國雖然沒落，日本製品還是無法和中國並列。

　　隋末王通於戰亂時在疏屬之南、汾水之曲，講道勸義來挽救植根千年，卻花果飄零的中華文化。在動盪的時代，天地不仁以萬物為芻狗；在人心殘酷，暴劣貪魘的時代，仍有中國匠人「續命河汾」，留下一點點對美的熾情和溫儒的感性，照見幽暗，留下希望的曙光。

　　對於掐絲琺瑯的尾聲，中國封建制度的結束，作者謹以下列二項藏品做為結語，讓我們回味舊文化的寧靜，浸潤中國工匠最後的餘韻。

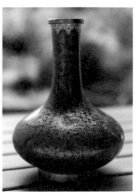

收藏筆記｜清末民初還是有些掐絲細膩的作品，以工藝精密彌補材料上的落差，胎和釉都非常薄，很輕，反面的掐絲工藝相對草率，鎏金工序省略，雖然還是滿工，但是底部釉料像塗膠料，工匠的力有未逮，令人不勝唏噓。

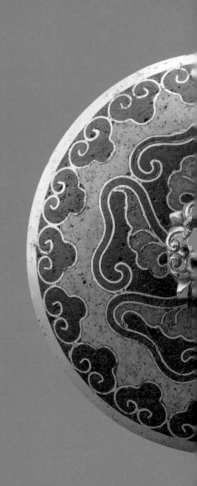

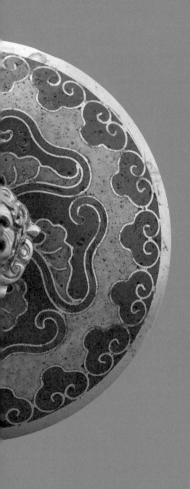

 致敬安思遠

　　第一次聽聞安思遠（Robert H. Ellsworth）這號人物是在七年前，紐約古董店讓售他的藏品，一件磁州窯。當時我對磁州窯的斷代還沒有建立清楚的概念，把遼、宋、金和元朝通通搞在一起，也還沒理清楚自己喜愛品類的價值，所以聽聽這人的事跡，就如同馬耳東風般，吹過了無痕。

　　佳士得於西華飯店舉行說明會，由一位上海文物學者慎重地介紹了安思遠，這位美國研究學者說著國語，有著特別的音調和高音階，逗著我嘴角頻頻失守，直到他說：「小小年紀的安思遠竟然分辨得出明朝青花瓷，我們認為他有神通」我噗哧一聲笑了出來。神通！這位外國學者有著中國魂，竟然連中國古董界無法言喻的神秘主義都能領悟。

　　安思遠為早一代的古董商，活躍於一九七〇和八〇年代，美國多處博物院的亞洲館，皆有他捐贈或出售的藏品。相較於四十年前台灣早期的古董商，安思遠的眼光與魄力是值得佩服的。二〇一五年佳士得春拍，將安思遠畢生收藏，分錄六大冊連其參讀的圖本也一併出售，一件不留。

　　打從收到安思遠的拍賣目錄起，我每天至少花二個小時研究他的藏品，佛像、玉器及書畫，雖然不在我的收藏範圍，但是目錄上的拍品，深具意涵值得思索。安思遠，一位欣逢藝術盛宴又能充分把握時機的幸運兒；如果他沒有那份洞悉中國古物靈魂的藝術涵養，也不可能成為萬中選一的幸運兒。安思遠收藏範圍廣泛，瓷器、雜項、金銀器、青銅器、佛像、傢俱皆有涉獵，借著此次拍賣，即便作壁上觀，還是可以拼湊些中國文物流落異國的脈絡，還原了西方對中國文物的那份痴狂。

　　拍賣的情況出奇得好，有些冷門小件，例如銅、石製印章和銅鏡，因為安思遠的加持，都拍出不錯的成績。佛像和傢俱是其長項，熱絡的氛圍自然不須贅言，令人意外的是一元起標的網路拍賣，連枝禿筆都搶成一團，小小的清末香匙都拍了三十萬台幣。

　　佳士得稱安思遠是西方最後一個收藏家，台灣老收藏家則認為安思遠遺物已無精品，但是這次中國人失心瘋般地締造拍賣佳績卻是事實。你方唱罷，他登場，中國文物又回到中國人的手裡。這個世紀是中國人省思自己的文化寶庫，珍之、藏之的世紀。

收藏筆記

磁州窯是宋、元時期的民間窯口，象徵著時代普遍性的美感層次。眾多品項裡我最喜歡黑花白地，相對於青花瓷，更有著純淨的漢人魂魄；白色的瓷面是無名工匠的隨筆揮毫，有畫意也有詩意。六瓣花棱盤是安思遠的收藏品味，他看得懂中國人的水墨筆法嗎？我看未必。吸引他的應該是宋朝匠人，那份天成的結構和快意的精煉靈魂。

高麗青瓷

貳捌

　　什麼叫「死無對證」，我常常有這樣的遺憾。當面對古物，腦中卻完完全全沒有資料庫連結，這時刻如入五里迷霧，深深地領悟出這四字的真諦。

　　相較於久遠廣大的人類活動，個人所知是有限的。在歐美超過一百年的古物即稱為「古董」，中國人常常把假古董掛在嘴邊，動不動就批評別人的收藏是假古董。歐美倒很少使用真、假古董這個字眼，而是用「Dating」（斷代）的方法，使用「斷代」這個角度和心態，較符合實際且尊敬文物的禮節。

　　對於古物的斷代，尤其高古瓷，通常可以列舉出十幾個可能答案，然後逐一用消去法而得到結果，可惜大都以「死無對證」結案。你們到底打從那裡來？河南？山西？魏晉南北朝、唐朝還是宋朝？這時候只能四處請教前輩，十個專家可能有十種講法，我是非要釐清脈絡才會停止追究。

　　這一「高麗青瓷」，不是流傳有序的藏品，也不是出自某國際拍賣會，它出自一家名不見經傳的台灣古董商。將近十多年沒有接觸台灣古董商，大哥要我研究歷年拍品趨勢，送了幾本拍賣年鑑給我。這家古董商刊登了一則廣告在年鑑裡，刊登的宋朝瓷器引起我的好奇。到他店裡看宋瓷時，真正覺得自己才疏學淺，只有對龍泉青瓷比較熟悉，其他的看不出所以然來。

　　我注意到一只青瓷水注，盤形口，灰色胎，土沁嚴重，上面標識著「高麗青瓷」。

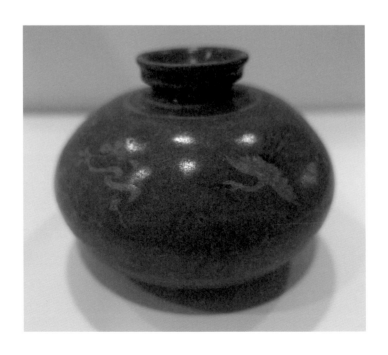

　　高麗青瓷和宋朝北方窯口有著糾纏不清的關係,或許高麗青瓷也屬於北方窯系,又或許當時並沒有明顯的國家界限,根本就是從北方窯口輸出的商品也說不定。

　　所謂「青瓷」,是綠色泛著藍光,或是藍色閃著綠光,中國的青字是藍也是綠。書上說「南青北白」,但是北方的青瓷也有著百般的層次,難以言喻的光澤,並非南方可以獨占鰲頭。有越窯薄釉青瓷的基因,方能成就北宋的汝窯。定義中的「高麗青瓷」也有著薄薄的青釉層,這個薄釉青瓷的傳統屬於中國。

　　青瓷徽宗之所愛,白鶴亦徽宗之所愛,幾朵白雲兩相結合是道可道的境界。水注上白雲與白鶴瓷片鑲嵌的技藝精湛,呈現著繪畫般的效果。這般圖畫信手捻來,幾筆成就,怎麼看都像中原之物。若為韓國文物,民族情感上總是千百個不願意。

　　英國戴維德的收藏和研究開啟了北宋官窯的研究;祕色瓷、河南青瓷、汝窯、高麗青瓷之間脈絡的研究,總該由中國人自己接手了吧。我財薄智淺,買個仙態悠悠的仙鶴把玩,等待著「中國戴維德」謎底揭曉……

北宋
柿釉花口盞

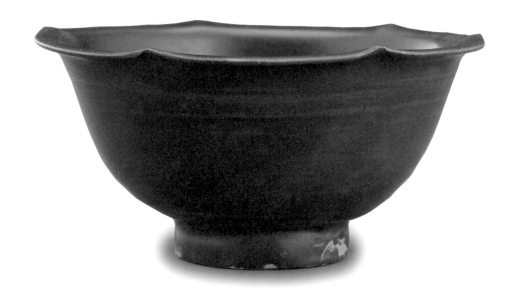

　　花開花落在宋朝是生活中的常態，優雅是生活中的細節。宋朝的器物常有花的聯想，雖然不像唐朝直接立下花朝節，武則天霸氣下詔「花須連夜發，莫待曉風吹」。但是宋朝人和花朵的連結卻是再緊密不過了，喝口茶用花口盃，插花用花口瓶，茶點置於花口碟，文人畫裡也盡是花團簇簇。

　　花口盞如何就口，因為要醞釀朝飲花露的閒情，盞口花瓣捲曲的幅度顯得脆弱而且神經質，我輕輕地以指尖撫弄著碗口一周，好個紅蘸香綃豔色輕。佳士得的秋季拍賣會，這朵花表情生動，令人愛不釋手。

　　看完預展，拍賣當天在英國渡假，深夜坐在電腦前，頻頻問著老公「飯店的網路會不會當機？」老公正蒙頭大睡，他是真的不懂，不懂這花口茶碗像柿子般的顏色在宋朝是非常珍貴的，這釉色很可能就是文人筆下的紅釉。暗橘紅釉色底子裡，充滿著層次，有鮮綠，有墨黑，還閃著銀色的薄光。

　　下半場換了個年輕的男拍賣官，這個人我不喜歡他，是個很會抬價的拍賣官，而且明目張膽地抬價完全沒有掩飾技巧。花口盞起拍價不高，螢幕裡叫價彼此彼落，我的電腦按價，連按都按不進去。著急歸著急，我緊盯著螢幕右手邊，那兒是大陸同胞的地盤。不會吧！難道同胞們開竅了，也開始搶宋瓷了？

　　右手邊總算不再舉牌，心中一半兒高興，另一半隱約遺憾著，同胞們還是不懂欣賞宋瓷內斂的質感。就剩下兩位歐美人士舉牌，拍賣官一點都沒有注意到我這位線上競拍者。他撐著右肘子、突著身子問：「要不要加價？」，這位拍賣官你是要逼誰啊，都已經被你抬了好幾回了，還在玩！就不過是一個小小十五公分的茶碗，有必要這樣小題大作嗎？又不是這場的明星拍品，後面還有一卡車的大貨，你是要抬到民國幾年呢？

　　兩位歐美人士輪流又加了一輪，總算也杵著不加了，拍賣官輪流看著台下，那微笑真令人討厭……這個宋朝花口盞，我的……我的……中國人的，別搶我的鍋碗瓢盆啊！

收藏筆記

此篇為多年前所寫，今日的大陸收藏家，收集宋瓷之精及專令人望而生畏，佩服。

耀州牡丹盞

参拾

話說我學習宋瓷是從辨識老化著手，每天從土沁裡來，土咬裡去，長期下來看得我烏煙瘴氣，覺得宋瓷髒髒舊舊的，怎麼和博物館的差那麼多。於是轉移目光研究明、清的單色釉，乾淨精準符合我的脾胃，鑑定宋瓷太辛苦，眼睛都快發霉了。當然最心虛的是，我辨別不了真假，抓不到重點，分不清楚價值。多次拍買宋瓷，價格低了疑假，價格買高心裡卻不踏實。鑑賞，賞字前面是鑑字，不會鑑定就進不了收藏宋瓷的殿堂。

一大早搭高鐵下台中，拜訪一位宋瓷藏家。藏家曾是劉良佑的學生，扎實地下了一番工夫做學問，夫妻早年長時間去大陸窯口收集殘片，看視考古遺址。這陣子我到處找宋瓷高手，希望能進入一條學習宋瓷的康莊大道。藏家拿了許多真和假的殘片讓我辨別，對於藏家要求以熟識窯口殘片為鑑定的基礎，我是信服的，更信服的是他還積極去大陸學做仿品。他認為只有做仿的人才不會買到仿品，辨別真、仿是學習宋瓷最快的方法。

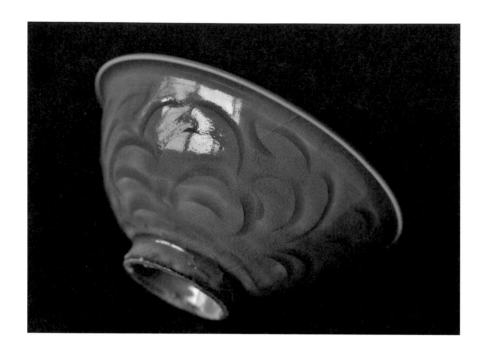

　　我當場嚇出一身冷汗，真和仿都長得一模一樣，翻來覆去的看，這………藏家該不會在玩遊戲變魔術吧。自尊和慚愧交纏了許久，交白卷後眼淚差點掉下來。藏家夫婦明白又來一個幼稚園，卻很熱心地搬出幾箱窯口的殘片跟我解釋，要我拿一些瓷片回家反覆仔細看視。回家後悶悶不樂好幾天，覺得自己好傻、好天真，拿老公辛苦的血汗錢扮家家酒。

　　就這樣硬著頭皮去台中收藏家走動一年多，不斷撞牆，不斷接受震撼教育，養成破片不離身的習慣。慢慢了解油膩的釉光和俐落的工藝才是好的收藏品，早期買的宋瓷價格為何較低，原因是刻意找老化和土沁，雖然到代但是品相不佳，未來升值的空間也有限。

　　耀州牡丹盞是紐約古董商的推薦，雖然屬於一見鐘情的收藏，但是陸續有藏友說太新可疑，自然而然地就悻然置之角落。稍微有點功力後，覺得牡丹盞的釉光實在太迷人，應該就是「老瓷若新」的最佳詮釋。

　　鼓起勇氣，忐忑地拿給藏家夫婦鑑別，夫婦只看了一眼就直誇好藏。要我用手指摸一摸，指紋按捺清清楚楚，這只北宋耀州花口盞，修胎乾脆，出稜清晰，綻放的牡丹刻痕裡，依稀可見瓷工矯捷的刀影，盞口的幅度更是花朵生命力之所在。

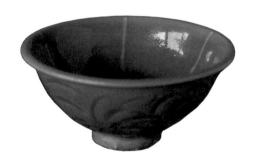

　　判斷真假古董是商業活動，商業活動只存在誠信問題。古董的商業活動，除了人品的高度還存在對知識的傳授與提昇。

收藏筆記　雖說老瓷若新，個人認為瓷器的老相識別，也非常重要。就算新出土窖藏器物也有老化的痕跡。儒家講求中庸之道，判別器物也是同樣態度，不可偏執。

參壹 | 琺華瓷

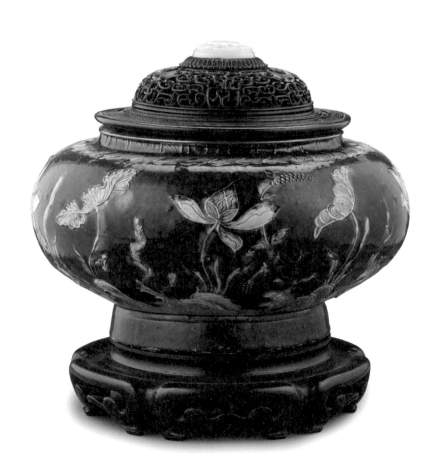

「Kathy，我還要去樓上看一下，剛那個釉色再確認一次。」

『好，但是我不爬上去了。』

我屬於未老先衰。James已經七十二歲卻神采奕奕，到博物館什麼都不放過，一遍又一遍的反覆推敲思量。見到中國文物有如老僧入定，眼睛眨都不眨，然後開始訴說他的看法，跟著鴻禧美術館館長看文物輕鬆愉快，腦袋儘管放空，就等著他簡明扼要的解說，然後儲存記載即可。

「這些瓷器是清朝景德鎮的胎，然後外銷到英國後加彩。」

『你怎麼知道？是畫工還是顏色？我怎麼覺得和這時期的廣彩沒什麼差別。』

James說，他也不知道，他見得太多，就是覺得這些瓷器是英國人畫的，也因為他是英國人。

這次景德鎮發表〈填空補白〉考古發掘研討會，跟著鴻禧美術館的人員同行，順道也參觀幾個特展。沿途總是有學者和收藏家主動前來打招呼，或是請教問題，或是邀約參與展覽，態度都非常誠懇尊敬。可見鴻禧的確為收藏界做了許多事情，其學識和鑑物的發言份量，在兩岸三地的文化地位不言可喻。

《古玩史話與鑑賞》（陳重遠，1990）一書，是老一輩的古董行家回憶錄，記載著清末民初的收藏萬象，也記載了中國文物的滄桑

歷史。書中有這麼一段「一八九〇年，八國聯軍侵入北京，自一八六
〇年英、法聯軍火燒圓明園後，再次大量掠奪我國歷代文物，琉璃
廠有字號的古玩鋪沒有一家幸免洗劫的。世界列強，除用武力掠奪，
還用金錢收買。清末民初，宮裡的國寶還抵押在國內外銀行，逾期不
贖，流出國外。有的權貴還用國之珍寶，獻媚於『國際友人』。南京
政府，也是如此。有位江蘇人盧欽齋去法國巴黎做古董生意，娶位
法國夫人，一九一一年開始長期累月從中國出口文物。法國人喜愛康
熙三彩、琺華、茄皮紫、孔雀綠等釉色的瓷器，還有青銅器、石雕、瓦
器等文物，那時康熙三彩和琺華等古陶瓷器，價格漲得很高。第一次
世界大戰後，美國成為世界上最富的國家，做古董生意必須找有錢
的人，國泰民安，民富國強，才有人玩古玩，盧欽齋很懂這個道理，所
以，他從巴黎遷往紐約，繼續做古董生意。」

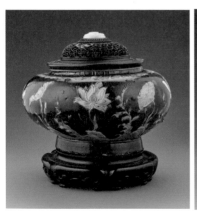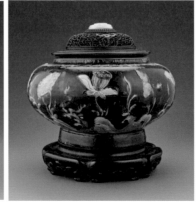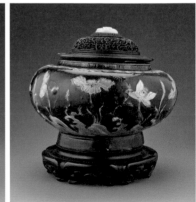

　　現在，我們總算有能力把自己的文物買回來，但是在買回來的同時也別當冤大頭，要把自己的文物研究清楚。像琺華瓷就須要重新定義，別再以訛傳訛。琉璃器和琺華瓷要區分，琉璃器為陶製品，大部分是建築的構件，或寺廟器物；琺華瓷為瓷器的某種類型，就像我們定義琺瑯瓷同樣的字眼。這類型的瓷器，始見於元代，盛於明朝，和掐絲琺瑯的紋樣有很深的重疊。但是，別把民國粗製爛造，大量賣給法國人的仿品給買了回來。

　　我拿出琺華瓷的照片請James 給意見，James 目光閃閃地說「漂亮，如果不是假的，他是古董商一定說是成化年製。」James 問來源如何？我笑著說「你自始至終都是個中國文化愛好者，沒半點銅臭味，你根本就當不了賺錢的古董商。」這個琺華瓷流浪外國很久了，民國初年它可值幾千塊銀元，趁著它還乏人問津時趕快贖回來。只是……當一個兢兢業業的專家，一輩子傾慕中華文化之美，鍾情於中國古文物的愛好者，也強調流傳有序，這個仿品食物鏈，了得！文物界的醜事和悲劇由來已久。

収藏筆記｜琺華瓷以湛藍搭配土耳其藍為主色調，黃色和白色的勾花點葉，間或烘染著絲絲紅彩，這一切的色彩調性帶著神秘的中東氣韻。畫面構圖運用了泥塑的加法和雕刻的減法，勾描出一幅風姿綽約的水上光影，慈姑、蓮蓬和荷花，看我如此搖曳婀娜。

宋葫蘆尊

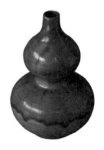

　　陶瓷器是人類第一個高科技產品，小時候玩泥巴的原始記憶，手中的拿捏，經過火的淬煉，成為生活中的用器。

　　佳士得安排我坐在最角落的桌子，她們知道我看拍品時，素來不喜歡被打擾，而且光是一個品項就能琢磨再三，不到關門最後一刻不會離開。這次看預展的人很多，兩位大陸同胞沒打一聲招呼，就大喇喇一屁股地坐在我的對面和旁邊。我有些意外地抬頭看了他們一眼，很快又若無其事地繼續看著手中的文物。

　　欣賞古物本身就是一種愉悅的過程，這個古物與我們也許間隔五百年，或是二千年，但是工匠的那份專注，以及對美的完美追求，不論隔著多久的時空，透過器物的線條和光彩，我們能感受到那份毫無距離的靈動，我們和工匠的念想是一樣的。小心翼翼地端詳古物，是對工匠和歷代收藏者的一份起碼的尊重。

　　兩位中國同胞大聲討論文物的真假、完整性和價格，時而高舉迎光而視，時而敲擊大力擦拭，甚至將文物置於桌底黑暗處，拿著

手電筒摸黑對焦。我視若無睹嘗試著更加專注,逼自己集中精神在手中的古物。這期間我只看了四件宋瓷,而他們囫圇吞棗地過手了至少十來件,而且對每件文物的價格判斷,我都被迫聽得一清二楚。

坐在旁邊的同胞可能意識到了什麼,指示他的同伴換到另一桌去,他起身時有別於初來的態度,以非常客氣地聲音跟我說了聲:「對不起,打擾了」我也抬起頭對他微笑以對:「幸會」。

第二天順道去蘇富比看預展,因為是宋瓷小拍,所以拍品參差不齊,是練習眼力的機會,當然也是打擊自信心的地方。上次蘇富比預展碰過一位資深大陸藏友,可能見著我撇著眉一臉茫然地看著宋朝瓷器,於是非常有耐心地坐在我旁邊,一個建窯接著一個建窯的跟我講解,我以為他是蘇富比的研究人員,一打聽才知道是位大陸藏友,可惜不知他的名字,連一聲謝謝都沒能致意,希望這次能和他不期而遇。

到了展場,小小空間擠得人山人海,我注意到前面的藏友看得速度非常快,幾乎幾秒鐘就換一個品項,我冒昧傾身發問「假的嗎?」他連頭都沒回地說「是的」;接著拿另一個品項,又只看了一眼「補的」,我瞪著眼問「哪裡?」,他拿手指在碗裡比了三條路線,我捧在手心怎麼看都看不出來,突然他側頭問我「你手上戴著什麼?」,我反應不過來,探了探手腕,才意識到他說得是裹在長袖裡的沉香,他接著說「沉香品質不錯。」我震驚地站在原地,腦裡七葷八素沒有頭緒,這位宋瓷大俠已是神機妙算等級,我這樣的功夫有資格收藏宋瓷嗎?就算買對也是矇的吧……。

一直是以欣賞美麗事物的心情去欣賞古物，對於宋瓷鑑定卻一直抓不到重點。直到收集大量宋朝瓷片，一片一片的仔細看視，才了解宋瓷的精彩，除了簡潔的線條，釉光的質感才是欣賞的要素。判斷真假重要嗎？判斷價值重要嗎？都很重要！但是千萬留點時間與古物對話，問問自己，你看到什麼？感受到什麼？這些年的時空變遷造化了什麼？

黃釉葫蘆尊，正燒，修胎工整，略輕，玉璧底。通體滿釉，釉水雖屬薄釉系統卻色調沉靜，呈現水狀的流淌，釉面有俗稱蒼蠅翅般開片，露胎處為堅膩的白色，無化妝土。一直認為葫蘆尊為遼代產品，但是胎、釉和器型與典型遼代瓷器有異。葫蘆這個器型屬於中原的傳統，宋徽宗的玉璽之一就是取葫蘆的外型。一個窯口標準器的認定需要長期間的研究累積和更新，葫蘆尊的窯口認定有待考古的發掘，「學海無涯」是我收藏宋瓷的體驗，只有不斷學習及追蹤專家報告，才能遙指岸上的杏花村。

收藏筆記 ｜ 根據二〇〇三年以來，對河南當陽峪窯進行大規模的考察發掘，或為當陽峪窯產品，當然也很可能出自河南偏窯系。

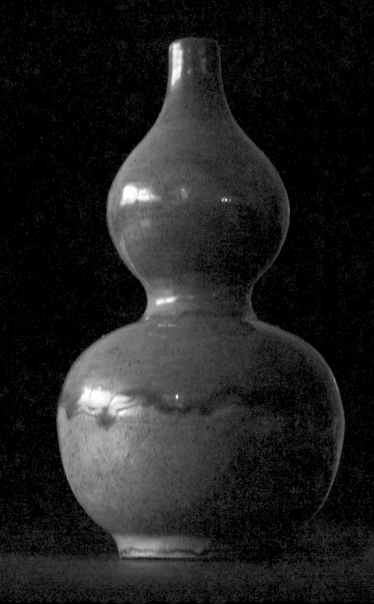

仿古影青

纏枝蓮紋刻花盞 Christie's London,（2x）

「前乎我者為古人，後乎我者為後人，古之人不見我，後之人亦不見我，我擇世間之一物，致其力留贈後人」—— 金聖嘆。

「摩挲鐘鼎，親見商周」，現在、過去和未來，是中國文人思想的脈絡，透過對古器物的考證，追究萬物的根源，摩挲鐘鼎的當下，遞嬗的真諦已然心神領悟。仿古之風始於宋朝，宋仿青銅器是基於「隆禮作樂」，文化復古的理想。宋朝文人收藏聖人輩出的三代文物，促使金石學的興起，通過仿古器物，希冀儒家「再現三代」的精神追求。

乾隆時期是另一個仿古的高峰，乾隆皇帝命人摹仿《宣和博古圖》體例，編纂《西清古鑑》，不論瓷器、玉器、琺瑯器……皆見以《西清古鑑》為臨摹藍本。慕古而仿古，這未嘗不是乾隆皇帝從小沉浸於中國文化，對儒家「承先啟後」的深刻體會。

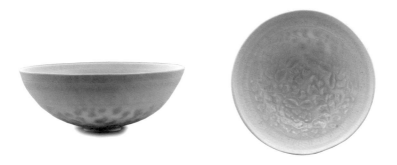

南宋模印牡丹盞 Sotheby's Amsterdam, 28 November 2000, Lot 408 (2x)

　　粉青釉纏枝蓮紋刻花小盞，白膩的胎土，油亮的湖水綠釉，細細的纏枝蓮分水線，層層積疊的粉青色，要不是當朝的番蓮紋飾和乾隆年製的四字底款，這釉水就是道道地地宋朝影青釉。

　　宋朝景德鎮影青瓷，元朝卵白釉、青花瓷，和明、清官窯一脈相傳，同樣土地風水，孕育出元青花的沉靜雋永，明清官窯的輝煌奪目。典型日已遠，在時間座標橫軸上，前乎我者為影青，宋朝影青瓷，胎土白膩，瓷壁纖薄，釉色呈現淺淺的湖水青。

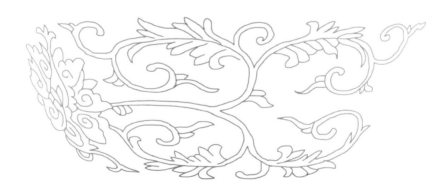

乾隆少有淡雅的作品，是一般人的偏見。如同施靜菲教授所言「乾隆的風格就是沒有風格」。此盞番蓮紋樣式，中軸對稱，傳統尖頭及雲紋花瓣，為乾隆時期的典型樣貌，有多項故宮藏品及學術研討實例。

｜ # 懷石料理

　　嵐山星野飯店對歐美人士是有吸引力的，進出皆須渡船而行，服務人員唐式穿著也很吸睛，庭園和建築依於河畔而設，不須多做琢磨，自然天成的世外桃源。

　　愛人同志早早預定了河對岸的吉兆懷石料理，嵐山本店令人期待。侍者引領我們進入偌大的榻榻米房間，奉上一杯清茶和一方香席，剛下過雨的庭園，盈綠水靈，榻榻米特有香氣疊上焚燒的松竹香氣，沉靜心神的第一道前菜。

　　第一次吃懷石料理約莫二十五年前，在富山市，藤井侃社長的招待。下著雪的黃昏，穿著和服的侍者領我們走過長廊，走進傳統得不能再傳統的日式榻榻米房間。入座後，屋內藝妓向我們行了跪禮，然後在矮几上焚燒香席。兩位侍者同時拉開眼前的紙門，門外的雪白世界瞬間映入眼簾，彷彿若有聲，白花花的雪成之字形飄著，涓滴流泉緩緩遶過半弧形的水路，遠處五連立峯似潑墨布幕，我痴迷地望著窗外，此景只應天上有。

　　第一道菜是直立式攢盒，像多寶格，每格抽屜都裝有一口容量的菜肴，尋寶嬉戲，結合色、香、味的飲食巧思。第二道菜餐具擺設也是讓人目不轉睛，黑色餐盤，盤上兩小碟。一是透明瓜稜形玻璃，另一是鮮紅色葉形小碟，各盛著白色食物，一口咬下才知是豆腐，另一碟是蒸炸人參，人參口感竟然比菱角還綿密，雖略帶苦味，卻清香撲鼻。幾片葉子隨意灑落在餐盤間，黃色、綠色銀杏葉和一片不知其名呈亮粉紅色的葉子，美到久久無法下箸。那頓飯吃下來，我是越吃越自卑，對向來有中華文化優越感的我而言，就像拿把利刃挑斷我的中樞神經。輸了，這日本文化何等深厚，僅以一頓飲食演繹就能敲開五感的自在，那份文化底蘊不是富個三世代就可以趕上的。

　　此後常常到日本品嚐懷食料理，餐盤依舊美麗，食物依舊可口，但是總好像少些什麼，直到這次吉兆用膳才又挑想起那一次的感觸。

　　我注意到吉兆每道菜的餐具，都帶著明朝風格，而且是晚明。大量的金彩瓷，尤其是紅釉金彩，青花瓷、漆器的圖案也是具體的明式畫風。我突然電光一閃，懷石料理為日本四百年的傳統，四百年前對應的時代就是中國明朝。

　　當晚我搜尋了一些文獻，對明朝的富裕特別是晚明時期，感到訝異。明朝文人非常注重溫飽之外的風雅，寫過食譜的文人繁族不及備載，袁枚、冒襄、朱權、高濂……連《金瓶梅》都是半部食譜。張岱《老饕集》裡記載著如何食用河豚，河豚除了講究刀功，前置作業還需用蘿蔔煎湯滌器皿。不要懷疑，中國人可是吃河豚的鼻祖，不是日本。晚明文人喜遊山水，外出時即帶著「攢盒」，盒內分為不同形狀的格子，將各種食物攢集為一盒，現在日本使用的攢盒，源於明朝隆慶，盛於萬曆時期。《明宮史》裡宴會記載，幾乎就是懷石料理根源之所在，中國飲食文化實在不單單只是現在的大桌菜！天生五穀以育民，美在其中，食是一種人生態度，懂得去感受、去欣賞、去珍惜天地生成的萬事萬物。

　　清晨點了份早餐進房，睡眼惺忪地揭開蒸蛋料理，現代盞蓋上面「大明成化年製」六字款。昨晚因為查資料幾乎徹夜未眠，這大大的六字青花，驚嚇指數一百，瞬間醒來。日本實在太善於學習和模仿，從唐朝、宋朝、明朝一路學過來，人家可把精萃保存得很好，我們不得不說「學得好」。

明朝強大而富裕就似其龍的形象，明永樂宮廷瓦當。

參伍｜孔雀綠釉

　　一看到這個花瓶，心裡嘀咕，該不會又被外國人鑽孔做檯燈吧？外國人收藏古董瓷的心態，和中國人不一樣，對他們而言瓷器是他們生活中的美物，雖然捨不得使用，但是作為陳設品是必然的。盤子後面加個繫鐵件掛在牆上，花瓶底部鑽孔通電加個布罩就成了燈具，法國人還特喜歡給中國瓷器配上金屬雙耳或展示台，個人有個人的把戲和創意。可惜就有些官窯器，被沒長眼珠子的傢伙破壞了完整性，看在我這個視古物如珍寶的中國人眼裡，簡直哭笑不得。

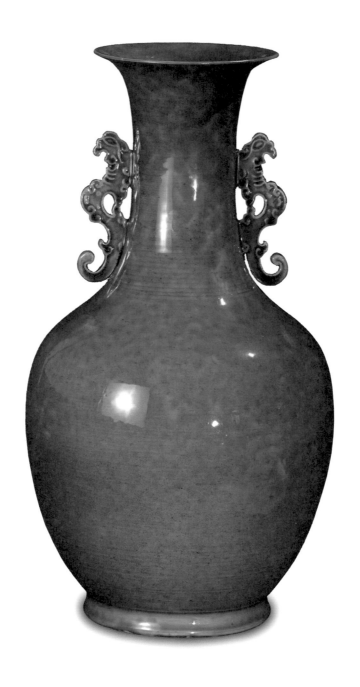

　　事實上，這些被外國人竄改的瓷器，絕大比率都是外銷瓷。從宋朝以降中國的瓷器已成為國際搶手貨，十七、十八世紀的歐美人士尤其風迷中國瓷器，這個時期外銷瓷以彩繪花草的盤、碗為大宗，其中不乏特別訂製的精品，日前在歐美的古董店中價格不高，與二、三百年前一瓷難求的情況相較，經濟又實惠。

　　屬於陳設用瓷的花瓶，無法堆疊，運輸成本較高，再加上十之八、九都被鑽孔做檯燈，碰到完整美器也該如獲至寶。沒落款的單色瓷，歐美拍賣行通常標識為十九世紀產品，詢問辨別這個年代的特徵，他們只會倒果為因的回答──我們在這個時期購買了許多中國的單色花瓶。

　　中國歷代瓷器的器型演變是很好的斷代要領，每個朝代都有其器型特色，至於原因我也不知道，可能胎土的塑性、釉料、燃料、時尚等等都是因素。商周青銅器是瓷器器型的源頭，熟悉《西清古鑑》是一條研究器型的捷徑，牢牢地記在腦中，就能推演變化的過程，非常受用。

　　螭龍耳，異常豐飽的腹圍。瓶身加上各種雙耳的陳設瓷，始見於宋朝，清朝嘉慶以後少見，直到民國仿古盛行才又多了起來。仔細端詳器型、胎土和作工應該是明末清初的作品，比較特別的是釉色，偏於亮藍的孔雀綠單色龍耳瓶。

　　孔雀綠釉色是西亞地區喜好的顏色，又稱土耳其藍或孔雀藍，歐美古董店常見十二十三世紀的孔雀綠釉陶器，產地為塞爾柱時期現今伊朗、土耳其地區。中國一直到明朝宣德時期才成功燒製不容易剝釉的孔雀綠釉，明朝於「琺華」類瓷器上也常見這個顏色。清朝的孔雀綠釉瓷器略分為兩類，一類釉色偏綠，一類則較明朝更形清透，似孔雀尾巴的亮藍。

　　湛藍的孔雀綠釉帶著飛揚的聚光，合該讓人驚喜，這顏色還真少見於清朝瓷器，這般伊斯蘭式的色彩，狂野，連雍容的雙龍耳器型都壓不住這樣的霸氣。

收藏筆記　對於孔雀綠釉色的斷代和研究，可參考大英博物館裡戴維德基金會收藏項目518號，及五島美術館館藏孔雀綠釉玉壺春瓶。清朝的孔雀綠釉色較具流動性，釉水也較薄；根據此瓶的釉色和工藝，斷為十七世紀製品。

參陸 | 玻璃料器

　　一九八〇到九〇年是台灣經濟起飛的年代，窮了數甲子的中國人，孜孜矻矻地在一個海島富了起來。脫離貧窮後，這群中國遺民沒忙著炫富，而是急著收藏祖先遺留的文物。大量的中國文物取道香港、澳門轉進台灣，一船一船的運，瓷器、銅器、玉器……。許多個體戶也直接到香港帶貨，穿梭在各大企業老闆和古董商中，海運走私則以新竹和高雄為貿易中心；大型古董店林立，有時大貨當晚剛進來，門口早早就有人排隊等候，沒有賣不掉的物件，只怕沒有貨，完全就是賣方市場，古董市場的黃金時代。

　　相對於一九六〇年代的古董商，此時貨源充足，不再只是逃難時隨身細軟的典當，來自大陸古物，源源不絕湧入台灣，尤其香爐、硯台和古玉這類歐美人士較少碰觸的項目。初期貨真價實，隨著古董收藏成為全民運動，和台灣人喜歡殺價的天性，仿品應運而生。各式各樣的大量低仿充斥市面，拉開台灣賣假、藏假的悲劇序幕。

　　昇平雅尚，古物收藏。台灣錢淹腳目的這個時代，許多富人收起古物，幾乎是來者不拒，完全用貯積糧倉的概念收納古物，豪邁大氣，你一屋子，我一屋子，收著就藏著不給別人看，自己也來不及看，個個都有開家古董店的經濟規模。

　　如此瘋狂的時代隨著台灣經濟停滯和仿品充斥而瞬間瓦解，市場瞬間萎縮，古董店一家一家關閉。這時反而給古董市場一個理性和清明的機會，志同道合的藏家組成大大小小的收藏協會，財力雄厚者甚至成立博物館，收藏界回到學術性研討的知識積累，更利於高端收藏者的去蕪存菁。

　　二十一世紀初，大陸經濟呈現跳躍式成長，盛世收藏是中國人的傳統，古董收藏再次成為顯學，台灣歷經一個完整的景氣循環，而這次是更大的波動，中國吸納了全球的文物回流。

　　年輕的我見識了台灣收藏的嘉年華會，因為前輩們的蓽路藍縷，熱血也罷，癡傻也罷，撇開收真、收假，做壞事的是那些明知假卻騙人的古董商，如果沒有您們前仆後繼經驗的積累，如果沒有您們嘔心瀝血堅持的後勁，就沒有台灣收藏界深厚的文化底蘊，那怕只是吉光片羽。

　　謹以此鼻煙壺紀念一位默默無聲的收藏前輩，其畢生收藏於一九九六年，上一波景氣低迷時期，盡數以低價在板橋古玉市場釋出。

收藏筆記　玻璃於中國稱為「料器」也是製作掐絲琺瑯的填充釉料，乾隆時期為發展的顛峰，中國除了採用不透明玻璃，也以套料的工法大異於西方的玻璃器。套料有局部套料和多層套料的分別，乃使用雕刻手法，層層減地刻劃出圖案。中國精美的料器多存於北京故宮，而海外收藏最豐的，就數日本三得利博物館。

精緻飯碗

　　吃飯的傢伙是可以端倪出一個朝代的富裕與否。當人們不是只求溫飽，杯盤交錯之間多了份視覺享宴，細嚼慢嚥，細食慢活，吃飯成為一種愉悅的態度，填飽肚子退居幕後，風花雪月賞心為要，那麼這個朝代已是膏粱久矣。

　　宋朝多花盞，不只吃飯典雅，喝起茶來也要端著譜，單色瓷的花樣碗，內斂低調，渾然天成。明朝成化的青花碗，優美秀氣，歷代飯碗難以匹敵。戴維德爵士所藏的七只成化青花宮碗，可以想像捧著飯碗的皇帝，用不著佳肴美酒就可飽食終日。

　　清朝的飯碗材質眾多，料器、掐絲琺瑯、玉、水晶……頗多創意。尤其是乾隆皇帝，品味華麗，尺幅寬闊，什麼樣飯碗都有。

精緻飯碗 ◆
171

　　這個玉飯碗不是典型的中國玉器，雖然稱得上好看，但是絕對不是台灣老收藏家的菜。第一，老藏家強調玉器本身的質地，術語謂之好種頭。第二強調玉的大小，越大越好。第三看雕工，最好滿工。

　　玉飯碗是塊色澤層次重重疊疊的和闐青黃料，玉上鑲嵌著華麗的幾何式纏枝花樣，除了中國的飯碗器型和乾隆六字款，左看右看都似個舶來品。如果書唸得不夠多，資訊連結得不夠廣，一個美麗的中國器物瞬間就成了眼皮子過客。本人對錯金銀器物的迷戀，從戰國金銀錯到清朝掐絲琺瑯，會注意到稀有的錯金銀玉器也算合情合理。

　　台北故宮曾有一批玉器，沉睡在庫房裡，毫不受研究人員的關注，乏人問津，自然從未展出。一直到一九八三年才第一次展現在世人眼前，這些玉器稱為「痕都斯坦玉器」。痕都斯坦玉器為純淨的白色或青色玉料，玉質細潤，器壁雕琢得極為細薄，紋飾為波斯風格的幾何花葉紋，大部分還鑲嵌著金絲、銀絲或異種玉石。此類玉器帶著濃濃的異國風味，大異於傳統的中國玉器，其中有道地的舶來品，也有中國玉匠的模擬之作，有些還刻著御製詩，可見多麼得到乾隆關愛的眼神。

　　痕都斯坦玉器更象徵著乾隆皇帝的開疆拓土，乾隆十全的首功乃收復新疆，征服天山南、北路的準噶爾汗國和維吾爾部。這使得蒙兀兒帝國回教型玉器和新疆玉料，得以源源湧入清宮。這類型由邊疆進貢的玉器，乾隆統稱「痕都斯坦玉」。

　　上所好，下必投之。乾隆皇帝雖未曾命令玉工仿作痕都斯坦玉器，但是這類玉器對中國玉雕藝術，必造成一定程度的影響。我們可從兩方面觀察得知，第一，中國玉器的欣賞向來不追求玉質色澤的純度，更偏愛古玉的各種沁色，即使是和闐水料也是刻意追求秋梨色的玉皮巧雕。清末以來，對純淨白玉和精薄雕工的喜好，未嘗不可說是受了痕都斯坦玉器的影響。第二，清末流行的一些鑲嵌異石的玉器，更明顯是這類回教型玉器的特徵之一。

　　玉飯碗，中國玉匠取痕都斯坦玉器紋飾，習其精緻細薄，融合中原故有的風格，激盪出具有異國風情的玉飯碗。這個文創藝術品，也時時提醒著後世，乾隆皇帝綏靖四方，為後世所立下的盛德大業。

參捌 | 紅釉托款瓷

　　收藏古瓷器講究的是鑑與賞。「賞」是主觀，得自己好好琢磨，「鑑」是客觀，可以交給誠信的拍賣公司、古董商和專業顧問。但是拍賣公司並不是百分之百，古董商變成朋友也還帶著「商」字，顧問不一定方方面面靈光。如果收藏家過於天真無邪，栽過幾次，就知道自立自強是不朽的硬道理。

　　一回在拍賣目錄上見著個「釉裡紅葫蘆尊」，頗為可愛，無款，標示年代為清康熙，預估價格卻是明朝官窯器的水準。這個價格讓人摸不著頭緒，因為康熙時代的無款瓷很可能是民窯，就算是康熙官窯器也及不上這個價高。請教研究人員，她說收藏家十年前購價很高，當年拍場標示為「明宣德釉裡紅」。我握在手上嗯了一聲，不妙！太輕，目測紅釉帶灰，遠不如圖錄上的呈色，器型也不夠協合，極可能不是官窯器。我和研究員使了個上吊眼，她點了點頭，也是情況不妙的表情。那場拍賣，葫蘆尊流拍，買家有疑慮的結果，收藏家這項藏品的學費好生昂貴。

　　收藏要量力而為，也是一場知識的競技。明朝宣德和成化的瓷器價位很高，明朝當時便極為搶手，當朝即有仿品。到了清初更是傾巢而出，尤其康熙宮廷的刻意模仿，落款也大方地寫著大明年製仿款。

　　外國藏家收藏中國文物，許多是直觀的外貌協會。不在乎是清朝還是明朝，也不講究歷史內涵，藝術性第一，以美為收藏指標。六、七十年代流行明朝瓷器，當時斷代並非涇渭分明，一直到八十年代才弄清楚，原來寫著大明宣德、成化、嘉靖年製的落款也有可能清朝出品，所以這類品項冠以「托款瓷」的名稱。托款瓷製作得再精美再神似，當然比不上當朝原創瓷器的價格，但對以美感為先的藏家而言，那不是重點。

　　紅釉與青花的配稱，比白釉動魄，比黃釉驚心，還有個土耳其藍底青花。明朝急著恢復大漢原色，紅藍綠黃，雖然與宋朝低吟淺唱的單色調八竿子相左，卻也燕瘦環肥各有各的韻味。明朝瓷器色彩鮮明、華美絢麗，為清朝炫爛的調色盤奠立基礎，也是西方瓷器模仿的母本。

　　紅釉青花，宣德款。少了宣德瓷的細膩，康熙到底是塞外民族，這對紅釉青花只能拿來大口吃肉，盛不了群芳夜宴裡的「怡紅祝壽」。

　　紅釉青花碗，重量略沉。青花發色過亮，構圖簡潔，落款筆意過於工整，為康熙時期的宣德托款瓷。

參玖 | 金銀錯靈獸

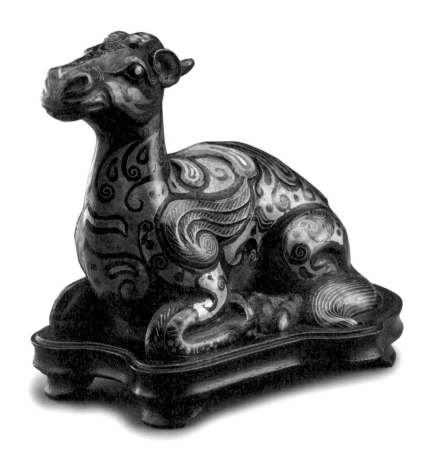

　　銅作器物是中國的優質傳統。從三千年前商朝開始,那些讓眾人無比驚豔的青銅器,戰國金銀錯,漢朝鎏金銅,唐朝銅鏡,明朝銅爐,到了清朝色彩明麗的掐絲琺瑯。歷朝歷代都有開創性的精品,這三千年來的銅作傳統,放眼世界還沒有一個民族可與之匹敵。

　　上一世紀,金銀錯青銅器深受國際博物館喜愛,需求強勁,市場上稍現蹤跡便幾乎秒殺。如果你曾經看過大英博物館和美秀美術舘的金銀錯展品,就知道中國戰國至漢朝的金銀錯有多麼奇妙和精緻,人世間不可能完成的逸品,真實呈現在眼前。

　　東周是一個禮樂崩壞的時代,君非君、臣非臣,諸侯僭位極盡奢華,青銅器在這個時期從祭祀禮器走入日常生活之中,具裝飾藝術的金銀錯一出現,便深入個個生活中的細節,食、衣、住、行、育樂都有其身影。在青銅器表面上鑲嵌金、銀和紅銅,引用幾何制式圖紋,工藝絲絲入扣,外表華麗且燦爛,成為諸侯炫耀地位的最佳器物。

　　商周青銅器上面充滿鬼魅魍影的圖騰消失了,取代的是隨意連續性的雲紋、雷紋、勾連紋、動物紋、美術字……,人類脫離對未來的恐懼,充滿自信,充滿生命力,政治上打破權威,學術上百家爭鳴,中國人在三維空間裡邁開大步迎向未來,天地萬物之間,人是有分量的。

　　似羊非羊的靈獸，全身鑲滿了幾何圖紋，這些紋飾常見於漢朝絲錦。鑄身青銅呈現烏亮的黑古漆，前肢折膝而臥，肢上一雙羽翅。折疊屈膝的姿勢為古三代動物特有的塑形，尤其殷商武丁大墓，所見多有。我們端視到動物細微的神態，投注情感，人類祈天的願望和神獸一起昇華，人是萬物之靈。

　　「瑤席兮玉瑱」，起身坐落時有此靈獸鎮席，中國古代貴族文化，已發展至一種極其優美、極其雅緻的時代。

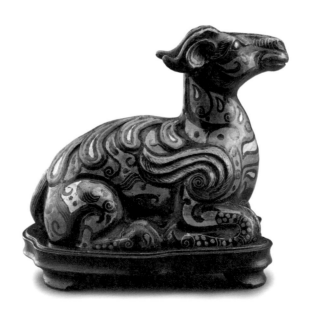

戰漢錯金銀

肆拾

　　老公一路看著我收藏，對中國文物卻沒什麼慧根。去年大板根溫泉酒店蔡春隆董事長將他二十多年來收藏的青銅器和錯金銀，擇精出版《璀璨青銅——德能堂藏吉金》一書。老公翻了這本書幾頁後卻歪著頭說「好像不太對……」我搶過書，只看了幾頁便全身起雞皮疙瘩……翻到末頁，抬頭盯著老公「都對，哪個皮毛錯了！」

　　戰漢錯金銀工藝比起掐絲琺瑯更為複雜，也是近代中國學者的研究缺口。因為商周青銅器為國之重器，自然是一門顯學，而錯金銀為奢華的日常用器，在中國文化強調儒家溫、良、恭、儉、讓的思想下，錯金銀的飛揚浮麗也和掐絲琺瑯一般，自古為文人及學者所輕視。然而美麗不是一種錯誤，懂得欣賞美麗的事物是上天的恩賜。

　　由於長輩引薦，我幸運地親手摩挲了蔡董的藏品，其間精品目不暇給，好幾次忍不住驚呼連連。多年前於紐約求學，曾經見過一些錯金銀小品，當時的價格實在不是一個學生可以負擔，聽著老古董商解說，只知道工藝太完美，就算是清朝康、雍、乾三代，應該也達不到這般水準。

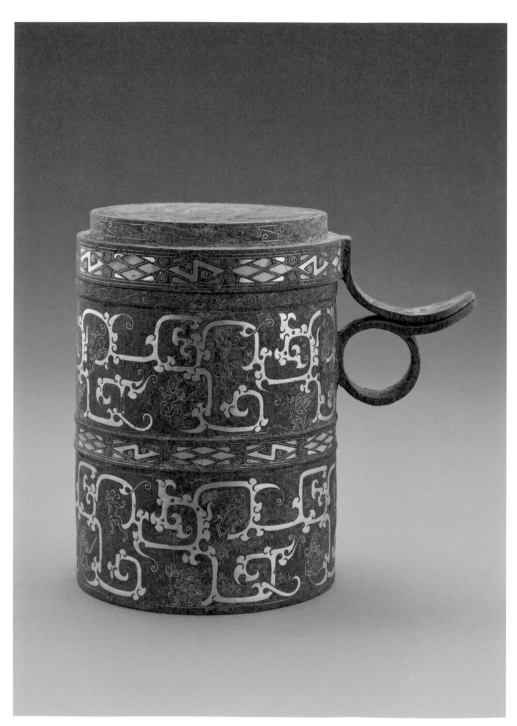

錯金銀燈燭

　　蔡董事長告訴我一些小故事，口氣雖然雲淡風輕，聽在耳裡卻如滴水穿石，點滴在心頭。曾經某大陸博物館重量級專家來訪，看完蔡董的收藏直言仿品，蔡董這半生的努力與堅持幾乎瓦解，直到這位專家指著一個鑲嵌綠松石的帶鉤說：「這個是景泰藍，不是戰漢錯金銀」，蔡董這才放下心來。原來這位專家不是錯金銀專家，於是招待學者在台灣玩了幾天，快快樂樂地送他離開。皇天不負有心人，蔡董輾轉認識中國青銅器專家朱鳳瀚，在他多次召集專家們研究後，給了蔡董一個肯定的答案，並且親自幫蔡董出版圖錄。出版的同時我們也見識到一位重量級學者的智仁勇與實事求是。

　　文物收藏有甜美的一面，但是追究文物歷史，辨別斷代的那份煎熬卻不是多數人可以堅持的。我收藏明、清掐絲琺瑯，有為數不少的故宮藏品當資料基礎，尚且還有專家認為器物技術太先進、太精美，為現代仿品。戰漢錯金銀，時代更遙遠，也不難想像有多少「專家」滿口胡言。

　　戰漢錯金銀的美麗是直接的，一顧傾人。二千多年前我們的祖先，用僅有的科技和有限的物質為金屬器物穿上燦爛的外衣，其神工妙力早已是銅器技藝的最高峯，鑲嵌的金、銀片薄如蟬翼，細若纖毫，與器身結合緊密，超乎想像的圖紋數不勝數，以精準的數據演算，不差一釐分布於器身，後代製銅的技巧，只能算是這個時代枝微末節的延伸。

　　就以銅器的表面呈現而言，大部分學者只認知到銅鏽和鎏金。但是蔡董和我皆認為戰、漢就存在有先進的金屬表面處理技術，將銅鍍上黑或紅的顏色技術。因為當時銅器的本色，大部分呈現淡金

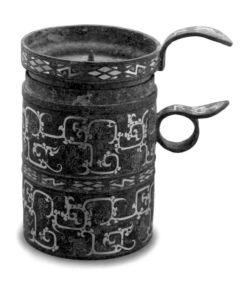

的底色，錯上金和銀的線條，色澤落差不大，技術意義也不大。蔡董
眾多的錯金銀收藏，有一些底色為黑色和紅色的藏品，可推論為髹
漆或鍍色，一方面防鏽一方面有美術的功能，這些藏品剛好給朱鳳
瀚青銅器專家們一個很好的檢驗樣本，相信不久會有更清楚的研究
報告。

　　如果了解戰漢錯金銀的工藝，再去推斷掐絲琺瑯是較容易的。
唯有知悉遠古的器物，才知脈絡相連的文化傳統，這也是推論掐絲
琺瑯並非元朝舶來品的原因。從大板根溫泉酒店回程的路上，我流
著淚告訴老公「收藏這條路，我並不孤單」，我腦裡迴盪著蔡董的話
語「慧如，我以一位美國博物館館長所說的一段話勉勵你。我接觸
過許多收藏家，我認為真正的收藏家是找到一塊尚未被人發掘的領
域，勇敢地走在求知的道路上，累積相當的認識，並帶領人們敲開這
項收藏的美妙。」

戰漢神話世界

「堯光之山，有獸焉，其狀如人而彘鬣，穴居而冬蟄，其名曰猾褢，其音如斲木，見則縣有大繇。」（山海經·卷1-18·南次二經）這是《山海經》裡對熊的描述。堯光這座山有似人的野獸，身上長滿豬鬃狀硬毛，居住在洞穴裡，整個冬天都躲著休息，它的叫聲像在砍伐樹木，只要有它出現的地方，便會發生亂事。在人與動物短兵相接的環境裡，先祖對周遭萬事萬象，已經有深度的認識和刻畫。

王國維主張「中國紙上之學問，賴於地下之學問」。一九九五年九月二十五日在河北省召開全國首屆〈涿鹿炎、黃、蚩三祖文化〉學術研討會，主要討論四千七百多年前中國文明的多源一體，中華三祖和合文化，確認蚩尤始祖地位。會中引用漢朝石畫像及東漢銅帶鉤，認為蚩尤的形象為牛的圖騰。

漢朝蚩尤石畫像　　東漢銅帶鉤

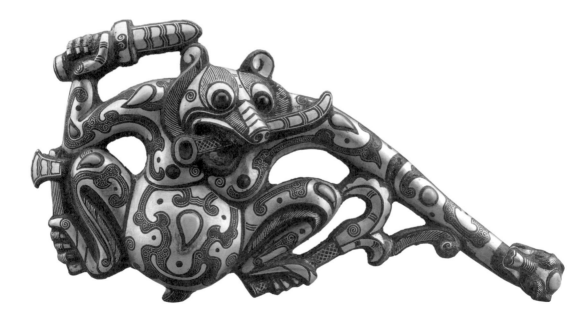

　　二十多年前，美國紐約古董商曾有一批錯金銀文物，其紋飾之華麗，做工之精靈，即使在中華文化薰陶下長大的我依然感到不可置信，真的是二千多年前的文物嗎？戰漢時期真的存在各類金屬合金的高科技嗎？現代的知識告訴我們，所謂「玫瑰金」是十九世紀俄羅斯發明的，所謂「白金」是十八世紀末德國發明的，如果這批錯金銀是戰漢文物，那麼更早掌握銅合金的科技難道是二千多年前的中國人嗎？從大陸最近出土的文物和大陸學者的研究，答案是肯定的。先秦時期的鑄劍技術告訴我們，近代科技才可以製作的先進兵器，已經普遍存在出土文物，並非偶然！難道是中國孱弱太久讓我們這輩子民，對輝煌的中國文化缺乏自信與認知的勇氣嗎？所以當我們看到精彩的文物，直覺便採取排斥的態度，往往以拍賣市場價值做為斷代根據，却忽略了扎實的工藝研究和學術文獻。

　　知識的追求，需要大膽假設，小心求證。掐絲琺瑯存在銀色金屬鍍金，也存在銅和各種金屬的合金絲線，這些科技工藝記載於各文獻中，台灣學者賴惠敏老師已經注意到這一領域，提出金屬工藝的論述，對文獻中有關「燒古」和「炸洗」銅器的工藝，也試著和現代科技比對。大陸近年出土文物眾多，對於歐美博物館已經知之甚詳的戰漢錯金銀工藝，正加緊追究中。台北故宮因為錯金銀器物屈指可數，本就弱項。各種特性的金屬合金技術，不只存在於明清時期，遠從戰漢即有獨步全球的發明。

　　熊帶鉤在紐約購得，當時年紀小卻膽子大，只想到和《山海經》裡描寫的動物太吻合，眼睛眨也不眨地就把鈔票付給了古董商。先秦時期，結合熊出現時排山倒海的場景，塑造它持以釜、戈、刀和劍於四肢，加予劈荊斬棘的動態，將熊的勇猛凶悍充分演繹。帶鉤的固鈕是一個擬人化的熊人，《山海經》裡的動物之所以顛覆現實成為異想世界，正是先人豐饒的想像力，賦予百物的神話傳奇。細看帶鉤的金和銀似乎都經過處理，白色的光澤比銀更加閃耀，黃色的光澤呈現穩定的神采；其工藝更是匪夷所思，線條乾脆俐落，靈動飛揚。金屬工藝的塑型和鍍煉，其精準先進已成就高峰，後代的銅合金技術只能算是拾得這個時代的牙慧。

　　「中國紙上之學問，賴於地下之學問」，對照學術研究的推論，熊帶鉤或許可以提供學術另一個假設。漢朝石畫像及東漢銅帶鉤有別於牛的形象，或許熊的形象更貼近原圖。

　　眼界有多高，世界就有多廣。三十年前老一輩的收藏家，恭逢其盛，親眼目睹眾多的中國文物流向世界，西方以藝術美學為中國文物定下價值，今日的我們，擁有深厚的中國文化涵養，是否應該擴大自己的心胸，以現代科技和浩瀚的文獻記載，重新審視我們的遺產。站在祖先的肩膀上，讓先人的智慧不再湮滅於歷史的洪流中，讓文化的積累不再固步自封。

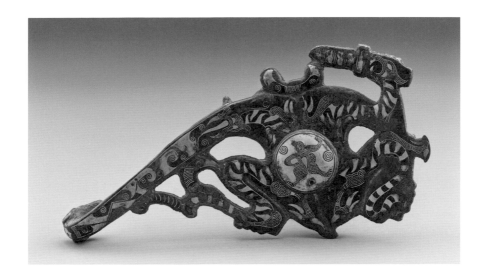

收藏筆記

收藏如果只在乎市場價值，將錯失求知的快樂。中國自古以來
都有文人收藏的傳統，宋徽宗如此，歐陽修如此，魯迅、張光
直、沈從文如此，林徽因更是復興掐絲琺瑯工藝的第一人。個
人資源有限，希望擁有文化資產的博物館學者能多結合民間收
藏的力量，大膽假設，小心求證，才不會發生台灣收藏家卻要
大陸學者來台肯定的窘境。在這裡特別推崇大板根森林溫泉
酒店蔡董事長的錯金銀收藏，如果連眾多青銅大師朱鳳瀚、彭
適凡背書，都還有人對其藏品抱著懷疑的態度，那麼繼續看著
自己的肚臍眼吧。

Fantastic 023

故宮沒說的事——古玩藏研·掐絲流光

作者 / 陳慧如　　　　　　　　　　版權 / 黃淑敏、翁靜如、邱珮芸
攝影 / 尚象設計攝影有限公司　　　行銷業務 / 莊英傑、黃崇華、張　茜
　　　孔雀綠釉 (有容古文物藝術)　總編輯 / 何宜珍
　　　高麗青瓷 (竺定宇)　　　　　總經理 / 彭之琬
責任編輯 / 何若文　　　　　　　　事業群總經理 / 黃淑貞
特約編輯 / 周怡君　　　　　　　　發行人 / 何飛鵬
美術設計 / 謝富智

法律顧問 / 元禾法律事務所 王子文律師
出版 / 商周出版
　　　台北市104中山區民生東路二段141號9樓
　　　電話：(02) 2500-7008　傳真：(02) 2500-7759
　　　E-mail：bwp.service@cite.com.tw
　　　Blog：http://bwp25007008.pixnet.net./blog
發行 / 英屬蓋曼群島商家庭傳媒股份有限公司城邦分公司
　　　台北市104中山區民生東路二段141號2樓
　　　書虫客服專線：(02)2500-7718、(02) 2500-7719
　　　服務時間：週一至週五上午09:30-12:00；下午13:30-17:00
　　　24小時傳真專線：(02) 2500-1990、(02) 2500-1991
　　　劃撥帳號：19863813　戶名：書虫股份有限公司
　　　讀者服務信箱：service@readingclub.com.tw
　　　城邦讀書花園：www.cite.com.tw
香港發行所 / 城邦 (香港) 出版集團有限公司
　　　　　　香港灣仔駱克道193號超商業中心1樓
　　　　　　電話：(852) 25086231傳真：(852) 25789337
　　　　　　E-mailL：hkcite@biznetvigator.com
馬新發行所 / 城邦(馬新)出版集團【Cité (M) Sdn. Bhd】
　　　　　　41, Jalan Radin Anum, Bandar Baru Sri Petaling,
　　　　　　57000 Kuala Lumpur, Malaysia.
　　　　　　電話：(603)90578822　傳真：(603)90576622
　　　　　　E-mail：cite@cite.com.my
印刷 / 卡樂彩色製版印刷有限公司
經銷商 / 聯合發行股份有限公司　電話：(02)2917-8022　傳真：(02)2911-0053

2020年 (民109) 6月初版
定價480元　Printed in Taiwan
ISBN 978-986-477-811-9　著作權所有‧翻印必究　城邦讀書花園
www.cite.com.tw

國家圖書館出版品預行編目 (CIP) 資料

故宮沒說的事：古玩藏研,掐絲流光 / 陳慧如著.初版.臺北市：商周出版：家庭傳媒城邦分公司發行, 民109.05(Fantastic ; 23)
192面；16.8*21公分　ISBN 978-986-477-811-9(平裝)　1.琺瑯器　2.古物　3.藝術欣賞　968.2.　109002933